上海设计创新人才培养成果集

设计与文化

主编　高矅

上海交通大学出版社

SHANGHAI JIAO TONG UNIVERSITY PRESS

内容提要

　　本书为设计作品集,具体分工业设计、环境设计、视觉传达设计、数媒与影像摄影四个板块,共收录师生设计作品80余件/幅,集中反映了上海工程技术大学艺术设计学院在近三年依托"设计创新人才培养"文教结合项目所取得的育人成果。

　　本书可供设计专业学生、从业人员,高校研究人员借鉴参考。

图书在版编目（ＣＩＰ）数据

　　设计与文化：上海设计创新人才培养成果集 / 高瞩主编. -- 上海：上海交通大学出版社, 2021.12

　　ISBN 978-7-313-25903-5

　　Ⅰ. ①设… Ⅱ. ①高… Ⅲ. ①设计-作品集-上海-现代 Ⅳ. ①J121

　　中国版本图书馆CIP数据核字(2021)第234973号

书　　　名：设计与文化:上海设计创新人才培养成果集

SHEJI YU WENHUA:SHANGHAI SHEJI CHUANGXIN RENCAI PEIYANG CHENGGUO JI

主　　编：高　瞩	地　　址：上海市番禺路 951 号		
出版发行：上海交通大学出版社	电　　话：021-64071208		
邮政编码：200030			
印　　制：上海锦佳印刷有限公司	经　　销：全国新华书店		
开　　本：889mm×1194mm 1/16	印　　张：6.75		
字　　数：129千字			
版　　次：2021 年 12 月第 1 版	印　　次：2021 年 12 月第 1 次印刷		
书　　号：ISBN 978-7-313-25903-5			
定　　价：98.00 元			

前言

昧旦不显，勤业惟诚

对镜自观，青丝成白发，上任上海工程技术大学(简称工程大)艺术设计学院院长整五年逾半载，两千多个日日夜夜不过人生一小段，却是我办好设计学一生梦想的承载。来到工程大的岁月，我无时无刻不在惶恐之中奋进，每时每刻都在打气中坚持。站在被誉为世界时尚之都的城市——上海，要从平地建起设计学的学科大树，唯有惶恐之感才能催人奋进；面向快速发展进步的社会，处理日常纷繁芜杂的事物，思考学科发展的出路，在身心疲惫之时，唯有给自己打气，才能面对每一个挑战。

个人的力量是有限的，个人的奉献也是伟大的。正是因为每一个渺小的个人所作出的奉献，今天的中国才能如此强大，社会经济的发展才能日新月异。怀着办好设计学科的志气、舍我其谁的勇气、勇往直前的胆气，我们在学校和社会各界的大力支持下，在全体艺术设计学院同仁的共同努力下，使得设计学学科的发展不断向前，一步一个脚印，坚实向前迈进。我们任何事业的前进，都离不开学校的大力支持，离不开社会各界的关心，离不开上海市教委和各兄弟单位的支持。上海工程技术大学设计学学科的建设与发展，近年来依托学校人才强校战略、上海市设计学IV类高峰学科、上海市文教结合三年行动计划等校内外重大能量注入，取得了阶段性的进步。设计学的学科发展之梦，正在学院全体设计人的努力下，走在更加光荣而辉煌的征途上。

2018年，设计学学科申报的"设计创新人才培养"获得了上海市文教结合三年行动计划支持，为设计学学科的人才培养提供了极大动能、极大鼓舞、极好契机。在项目实施三年的过程中，我们枕戈待旦，昧旦不显，围绕着设计创新人才培养展开了实验与探索，通过一系列的建设和一揽子的改革，推动人才培养质量不断提升。

本项目基于上海工程技术大学艺术设计学院在上海市设计学IV类高峰学科的平台优势，充分发挥学院包装设计、空间设计、工业设计和影像四个方面的专业特长和社会影响力，联合上海市文化单位(中华艺术宫、SMG、上海民生现代美术馆、上海市松江区云间粮仓、上海城市公共空间设计促进中心等)，希望对工业设计、环境设计、视觉传达设计及数字媒体艺术创意成果进行原创设计与研发；建立大学生创客工作坊(产学研设计互动实训基地)，孵化大学生创新项目；面向社会开展各类活动予以推广并传播，营造社会的设计创意氛围，提高民众设计创意素养，激发民众创意设计热情，为"上海设计之都"建设培养一批设计创意后备人才，并进一步强化民众基础。

作为上海市文教结合三年行动计划项目建设成果之一，这本《设计与文化：上海设计创新人才培养成果集》汇集了建设三年来具有代表性的80余件作品，分为工业设计、环境设计、视觉传达设计、数媒与影像四个部分，向社会汇报本次项目建设的基本情况和所取得的成绩。我们将始终秉持"艺工并举、产教融合"的办学理念，围绕设计创新人才培养不断探索，为国家和社会培养更多可堪大用的高层次、应用型设计人才。

上海工程技术大学艺术设计学院

院长 高瞩

工
业
设
计

01

环
境
设
计

目 录

01

工业设计

垃圾接收车改良设计

作者：王文斌　指导教师：高瞩

新款GLJ15是基于浙江吉鑫祥垃圾接收车进行的迭代改良设计，对整车包裹式造型进行强化，以凸显全新的新能源机场装备的速度感、科技感、轻质感。设计亮点：厢体的机械结构利用了隐藏式设计，将垃圾接收车的功能模块系统集合于厢体内部，提升了造型美观度。车身搭配了代表企业形象的蓝色与红色装饰线，以更符合装备基于机场服务的场景。

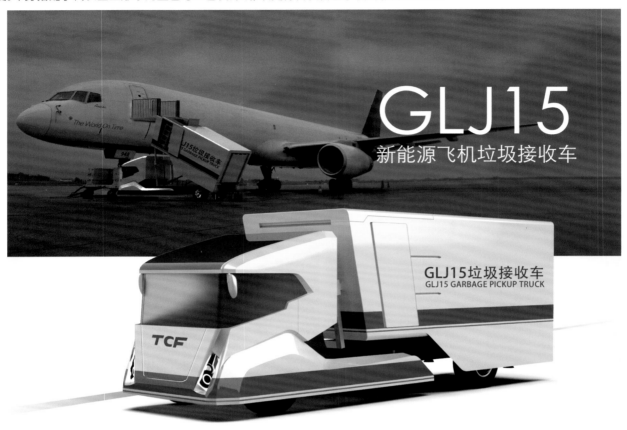

改良原型

设计说明

新款GLJ15是基于浙江吉鑫祥垃圾接收车进行的迭代改良设计，将整车包裹式造型进行强化，以凸显全新的新能源机场装备的速度感、科技感、轻质感。设计亮点：厢体的机械结构利用了隐藏式设计，将垃圾接收车的功能模块系统集合于厢体内部，提升了造型美观度。车身搭配了代表企业形象的蓝色与红色装饰线，以更符合装备基于机场服务的场景。

细节图

隐藏部件

隐藏攀爬扶梯　　隐藏工作台
隐藏车轮
隐藏电池组

工作流程

启动厢体　开启隐藏部　对接　启动底部　开启垃圾　丢放
液压支架　的护栏　出机口　液压支架　接收口　垃圾

候机　收回　关闭　关闭底部　关闭垃圾
厢体　护栏　液压支架　接受口

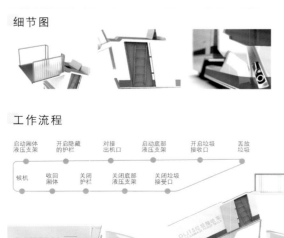

等候状态　　　　　　工作状态

三视图
单位：mm

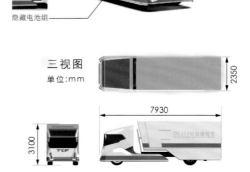

2350

3100　　7930

Xandar-4单行程多任务精准农业旋翼无人机

作者：高瞩、倪驰京

　　在Xandar-4单行程多任务精准农业旋翼无人机的设计中，我们基于我国精准农业设备良莠不齐的现状，对现有航空技术在农林业上的应用进行了查阅和分析，完成了无人机的结构改良设计、空气动力学外观设计以及单行程多任务的路径规划设计。技术创新点：①对农用无人机的药箱及喷头完成结构改良设计，使得无人机在单次巡航飞行中能完成多种药液交替喷洒的工作；②基于空气动力对无人机外表面的影响层级，对无人机的主体外壳做了流体设计，使得无人机主体阻力更小，续航能力更强；③根据单行程多任务精准农业旋翼无人机的喷洒模式，改良了路径规划模式。

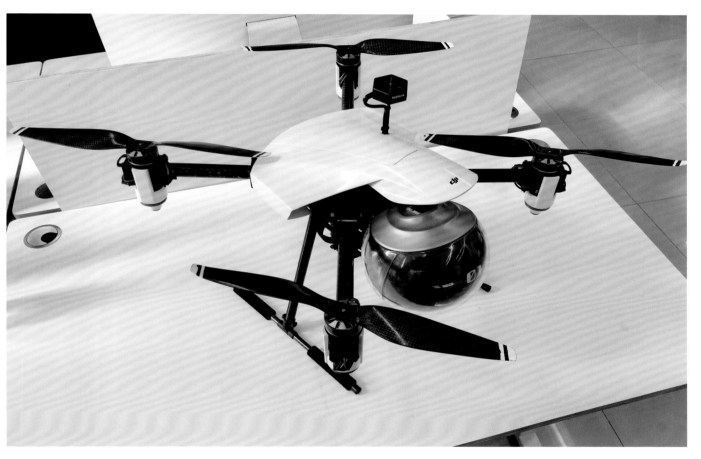

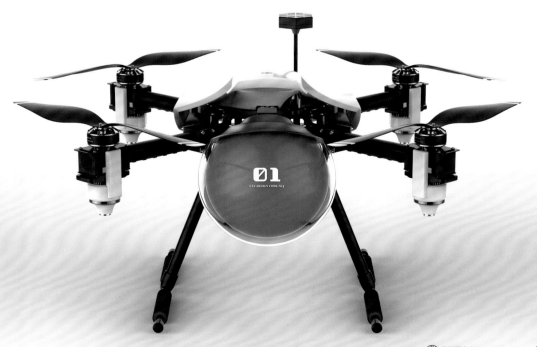

Go-Explorer挖掘机

作者：高瞩

　　Go-Explorer，为一款既美观又实用的新型挖掘机。设计定位：产品适用于地震或泥石流地带受灾区域的挖掘工作。主要创意点：①基于废墟状况，驾驶员工作间可做360度转动和前后移动，主要有前后两个作业区域，实现大范围平面运动；②采用分开式左右各两个三角履带轮设计，便于"把牢"地面，适应复杂的地形；③前爪采用分离式结构，可将铲斗一分为二，将大量的碎石泥土推向两边，开辟出一条道路，既可以合起来完成原来的铲掘功能，又可进行铲斗破土。

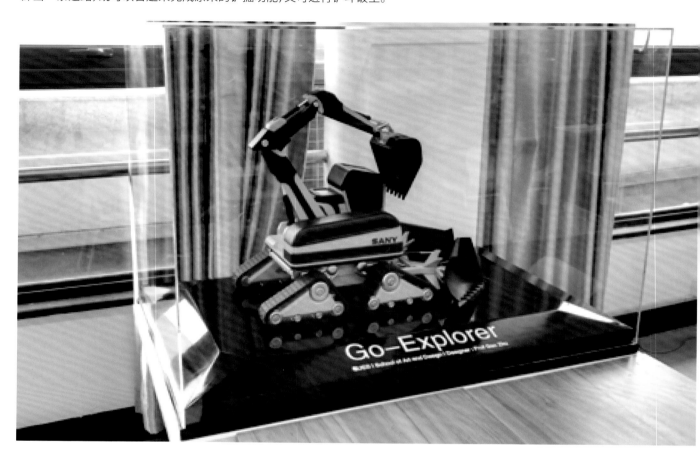

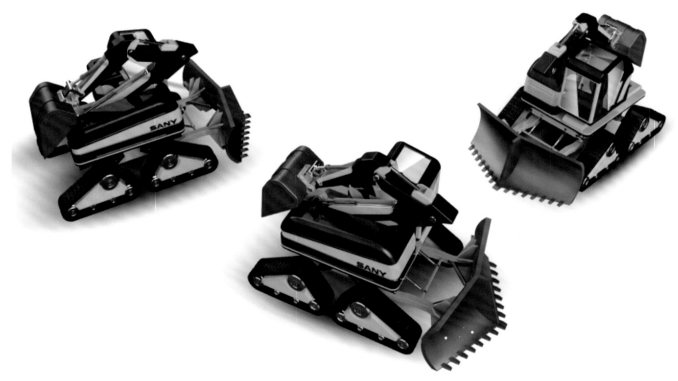

Audi E-tron Z概念电动汽车

作者:周志伟　　指导教师:高曘

　　Audi E-tron Z,针对未来出行而设计的概念电动汽车。其基于电动汽车技术发展所带来的造型变革,将超级跑车极致空气动力学设计的低风阻造型,和具有良好空间实用性的电动汽车相结合,并基于中置引擎的传统内燃机车身总布置,以"时空"为设计主题,探索未来电动化汽车设计。

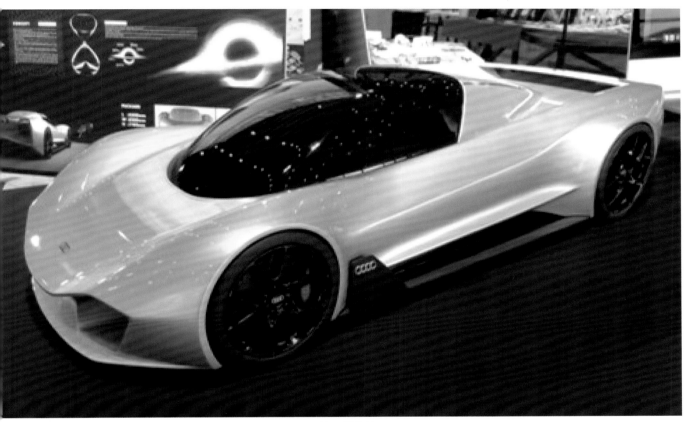

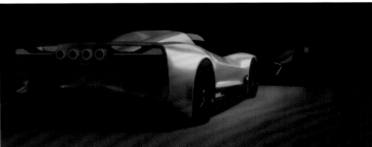

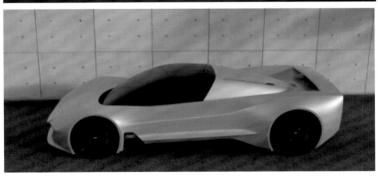

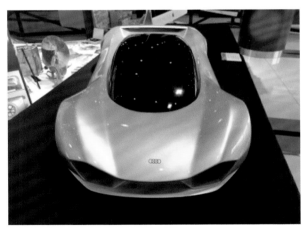

机场散货装载机人性化设计改进

作者：吴源桦　　指导教师：高瞩

　　本设计是针对机场班机散装货物装载机存在的问题，进行机械化改进而做的。在原有散货装载机的基础上，找到了需要改进的设计要点，提出了更加人性化的设计要求，并在其中考虑了驾驶员和卸货人员的需要。

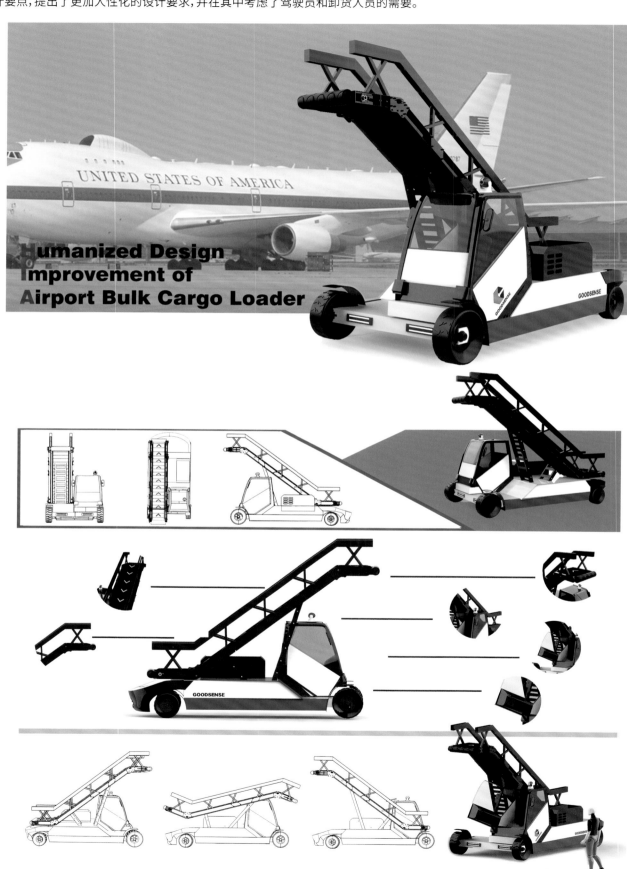

机场室内清洁车设计

作者：李凤仪　　指导教师：高瞩

机场是现代交通枢纽的重要组成部分，本作品主要通过对公共枢纽中的机场室内清洁车的设计研究，使机场室内的清洁车更加方便快捷，并且为疫情期间安全防控提供保障。

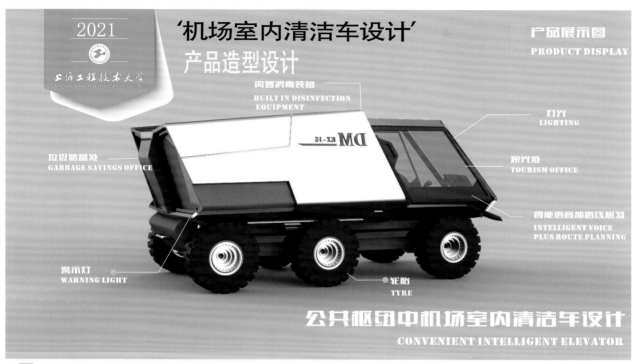

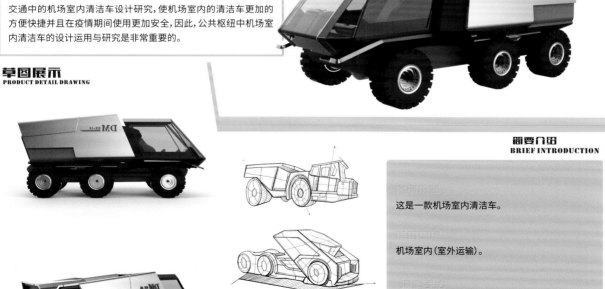

N·SOURCE机场电动牵引车

作者：陈玮烨　指导教师：高瞩

　　在本次电动牵引车外观设计当中，将整体车辆外形做了一个大调整，将原本的车身与驾驶舱分离开来，都当作独立的个体来设计，驾驶舱进行分离设计后可自由转向，轮毂外包将整个轮胎包裹住，避免了轮胎受到外部的冲击，电瓶以及控制部件都在车身部分，分离式设计更容易拆卸及维修。驾驶舱采用了大面积的玻璃材质，可以让驾驶人员更好地观察周围环境，有更好的驾驶体验。拥有智能牵引技术，可以节省驾驶者上下车的时间，在舱内就能完成行李的转移以及运输工作。

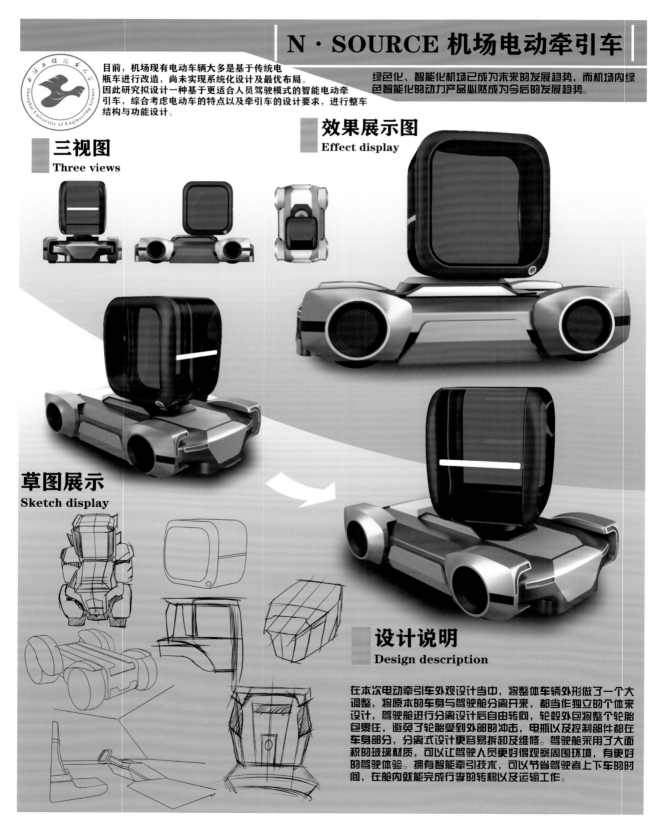

N·SOURCE 机场电动牵引车

目前，机场现有电动车辆大多是基于传统电瓶车进行改造，尚未实现系统化设计及最优布局。因此研究拟设计一种基于更适合人员驾驶模式的智能电动牵引车，综合考虑电动车的特点以及牵引车的设计要求，进行整车结构与功能设计。

绿色化、智能化机场已成为未来的发展趋势，而机场内绿色智能化的动力产品必然成为今后的发展趋势。

三视图
Three views

效果展示图
Effect display

草图展示
Sketch display

设计说明
Design description

在本次电动牵引车外观设计当中，将整体车辆外形做了一个大调整，将原本的车身与驾驶舱分离开来，都当作独立的个体来设计，驾驶舱进行分离设计后自由转向，轮毂外包将整个轮胎包裹住，避免了轮胎受到外部的冲击，电瓶以及控制部件都在车身部分，分离式设计更容易拆卸及维修。驾驶舱采用了大面积的玻璃材质，可以让驾驶人员更好得观察周围环境，有更好的驾驶体验。拥有智能牵引技术，可以节省驾驶者上下车的时间，在舱内就能完成行李的转移以及运输工作。

阿尔法·罗密欧CC

作者:周志伟　指导教师:高瞩

　　阿尔法·罗密欧CC,灵感来源于经典的可口可乐瓶身,从中提炼设计了新的车身体量感,以此突出阿尔法·罗密欧品牌古典优雅的气质。阿尔法·罗密欧CC的车身构架是一辆经典两厢式的电动汽车,依据1975年Alfa Romeo GT Junior 1600饱满的车身体量语言,将来自亚平宁半岛阿尔法·罗密欧品牌所独有的古典优雅气质,融入可口可乐经典瓶身曲线,在古典与时尚之间探索新的品牌语言。

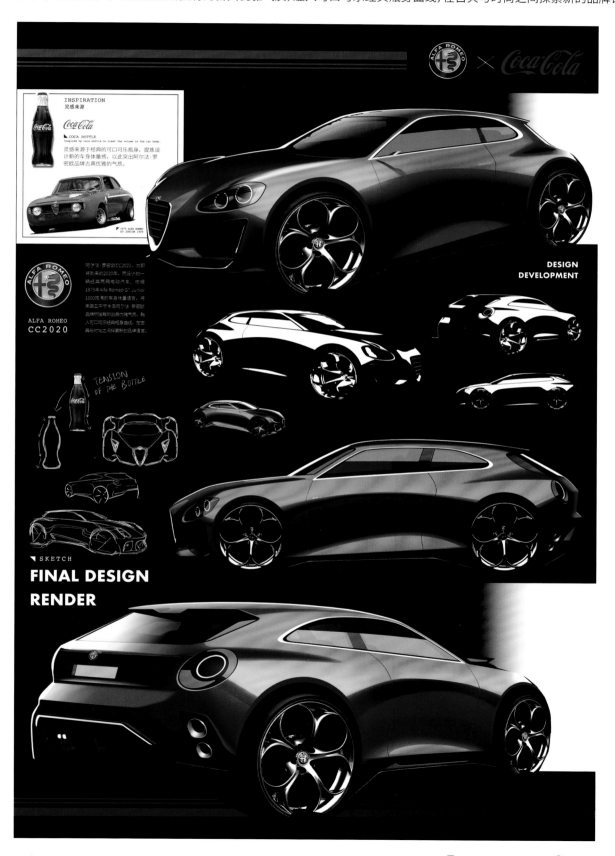

机场电动牵引车设计

作者：骆君言　指导教师：高瞩

　　机场现有的电动牵引车造型大多比较方正，与飞机流线型的外观并不协调。本方案以曲线为设计要素，对机场电动牵引车进行造型设计，流线型的灯带贯穿腰线和车尾，极具科技感。前部采用LED玻璃屏，不仅视野良好，还可以进行触摸操作。底盘由AGV小车构成，装备有自动导航装置，能沿规定导航路径行驶，具有安全保护及各种移载功能。由于是自动驾驶，驾驶者不需要过多操作，仅需处理突发状况即可，故将座舱设计为卧式，更加舒适。

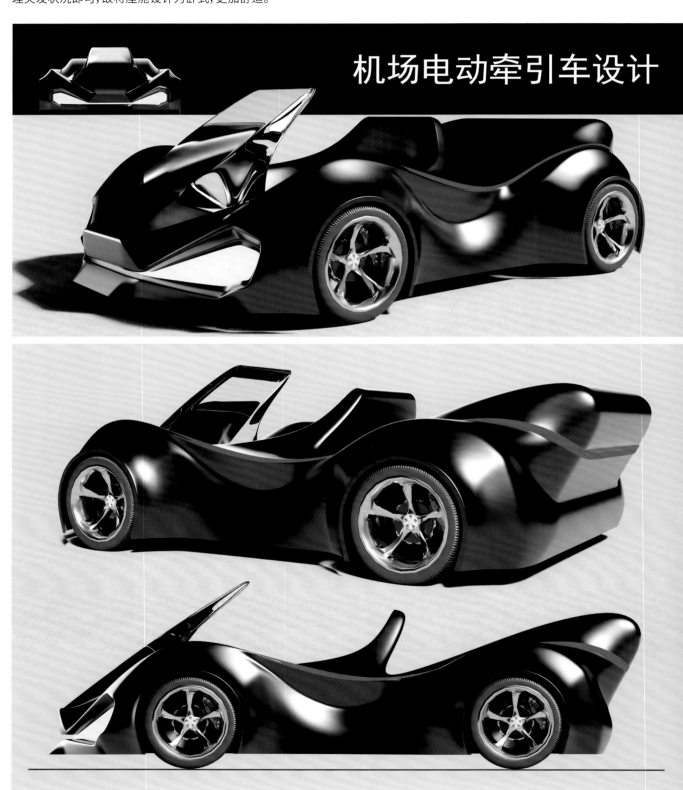

机场电动牵引车设计

吉鑫祥 散装货物装载机

作者：魏雨婷　指导教师：高瞩

　　此作品以浙江吉鑫祥新能源装备制造有限公司的BLB80散装货物装载机为对象，对其进行外观以及结构上的改良设计。首先在外观上，通过分析其企业文化中的"投入、忠诚、主动、勤奋"，最终确定吉鑫祥企业的品牌关键词：个性、简洁、理性、几何、刚毅、现代。所以在吉鑫祥BLB80散装货物装载机的外观设计中表现为：具现代感的几何造型，突出创新、实用的特点，带给人刚毅和可靠的感受。在结构上将原有裸露的驾驶区域设计为带有保护架的驾驶舱；在行李传送架上增加可折叠的栏杆；在前后灯处增加保护框，以提高产品使用的安全性。

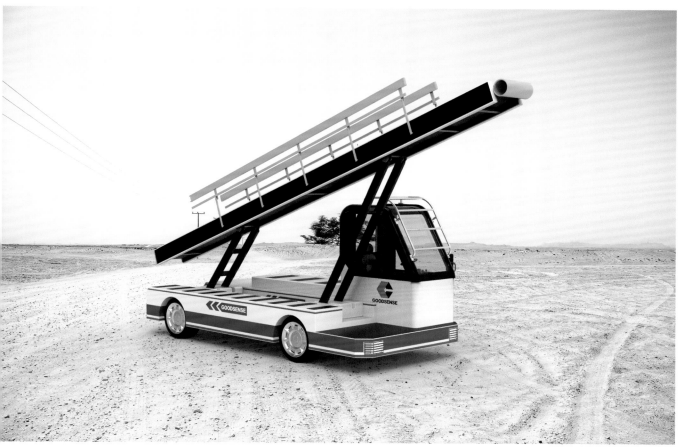

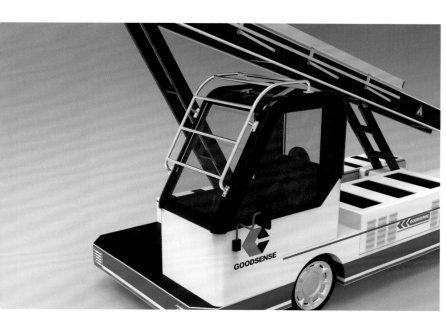

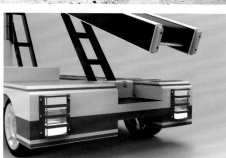

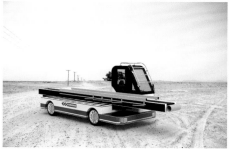

特斯拉电动汽车Model 1

作者：周志伟　　指导教师：高瞩

　　2019年，特斯拉汽车在中国上海建立超级工厂。特斯拉品牌需要为中国市场设计一款体现中国文化的电动汽车，以更好地开拓中国电动汽车市场。从中国传统文化中找到太极这一鲜明的文化符号作为设计灵感的来源，进行设计形态研究。探索特斯拉全新的设计语言，设计具有中国文化符号的全新特斯拉电动汽车Model 1。

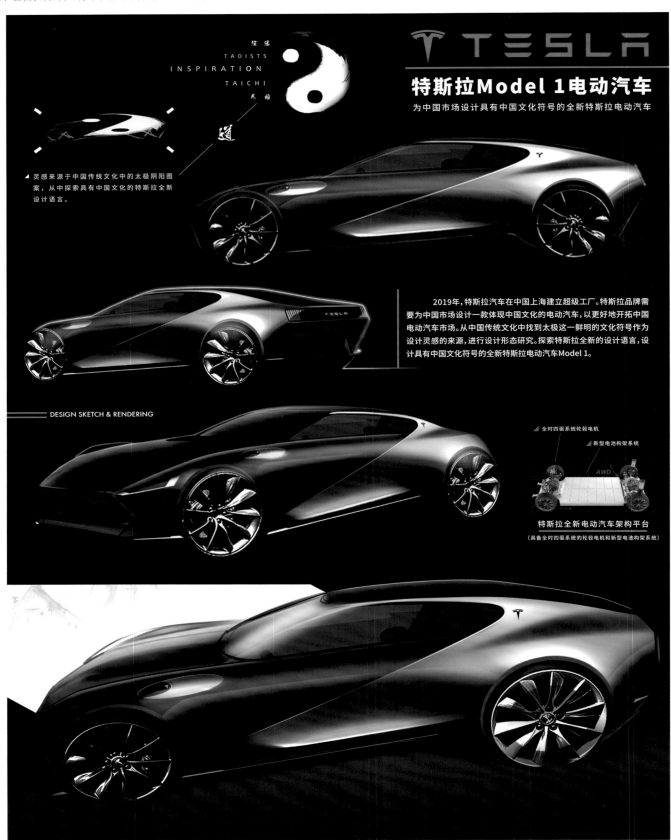

新能源行李传送车设计

作者:刘伟　指导教师:高瞩

　　行李传送车是用于飞机装卸行李、包裹及邮件等货物的专用设备。该车由三类汽车底盘、左置驾驶室、传送机架装置、液压系统和电气系统组成,采用了液压助力转向,转向轻便灵活,与同类产品相比,整车的动力性能良好。车辆外形美观、视野开阔、操作方便、功能齐全、使用性能安全可靠,工作效率高,是机场地面设备配套车辆。

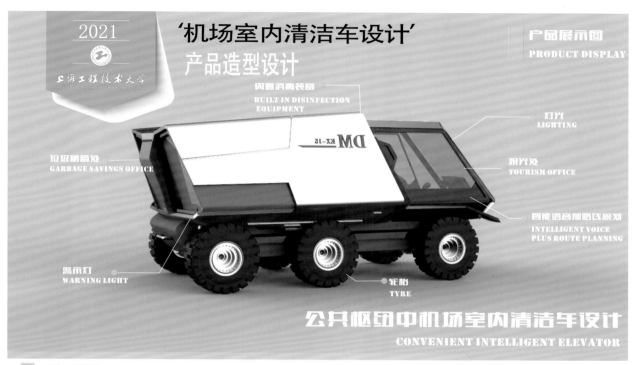

2021
上海工程技术大学
Shanghai University of Engineering Science

'机场室内清洁车设计'
产品造型设计

产品展示图
PRODUCT DISPLAY

内置消毒装置
BUILT IN DISINFECTION EQUIPMENT

灯片
LIGHTING

垃圾暗藏处
GARBAGE SAVINGS OFFICE

观片处
TOURISM OFFICE

智能语音加密线规划
INTELLIGENT VOICE PLUS ROUTE PLANNING

警示灯
WARNING LIGHT

轮胎
TYRE

公共枢纽中机场室内清洁车设计
CONVENIENT INTELLIGENT ELEVATOR

设计说明
PRODUCT DISPLAY

机场是现代交通枢纽的重要组成部分,目前在城市公交枢纽中有效的应用。以公交枢纽作为人们日常生活中必不可少的一部分为例,开展了机场的清洁车设计为研究。本文主要通过对公共交通中的机场室内清洁车设计研究,使机场室内的清洁车更加的方便快捷并且在疫情期间更安全又保障,综上所述公共枢纽中机场室内清洁车设计的应用与研究是非常重要的。

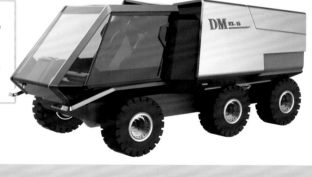

草图展示
PRODUCT DETAIL DRAWING

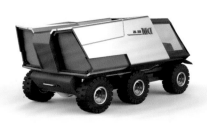

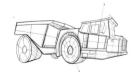

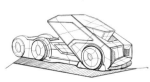

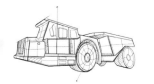

简要介绍
BRIEF INTRODUCTION

产品用途
这一款机场室内清洁车。

使用环境
机场室内(室外运输)。

操作手控
智能手控,安置在司机开车附近。全程智能规划路线。

主要特点
便于清洁,人性化设计,控制疫情。

FE电动方程式赛车

作者：周志伟　指导教师：高瞩

　　本作品设计灵感来源于水滴。水滴形的车体设计可以让车在高速行驶时拥有更低的风阻系数。赛车，代表着未来汽车工业的发展方向。FE电动方程式赛车，采用空气动力学结构设计，后面两个硕大的进气口和尾翼可以为高速行驶提供足够的下压力，并减少电量消耗。未来可围绕能源、环境和娱乐三个亮点进行推广和发展。

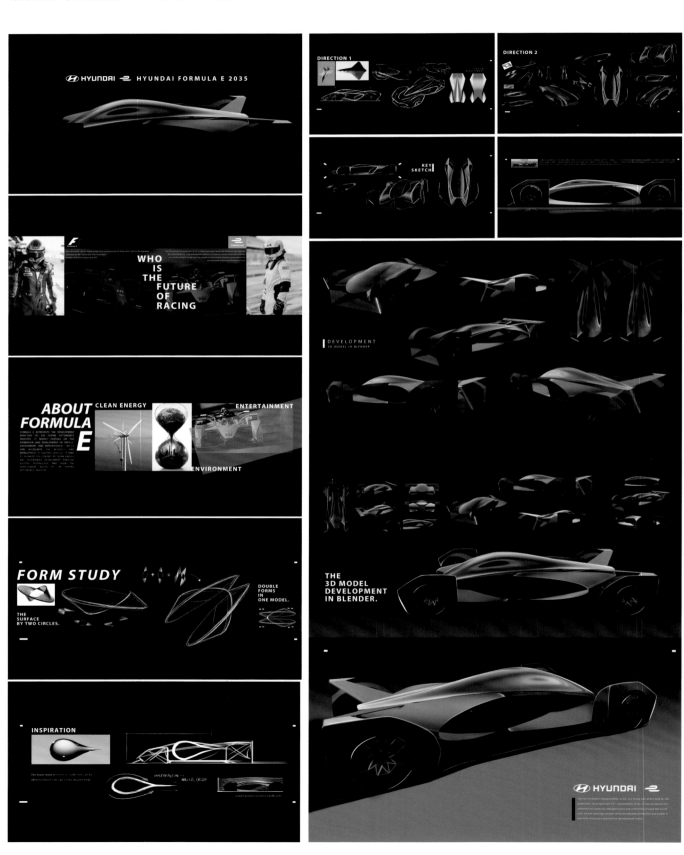

老年智能轮椅

作者：倪晴　指导教师：高瞩

　　随着中国人口老龄化程度的加深和养老领域互联网思维的引入，智能轮椅的需求和发展受到广泛的关注。本设计基于便捷、安全的服务理念，对智能轮椅进行研究，在对智能轮椅的造型进行重新设计的同时，分别从行星轮式履带、轮椅靠背、前轮腿结构三方面对智能轮椅的机械结构进行改良。

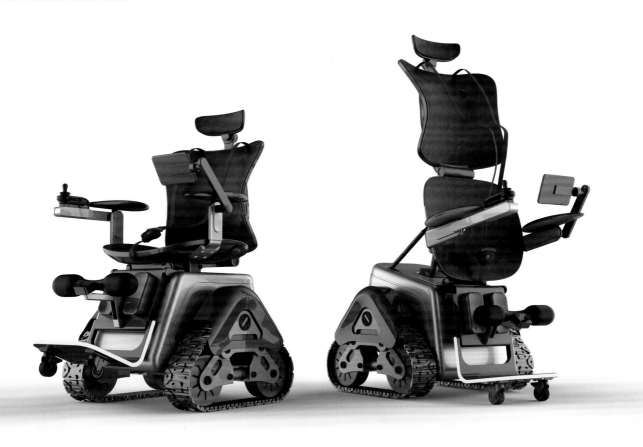

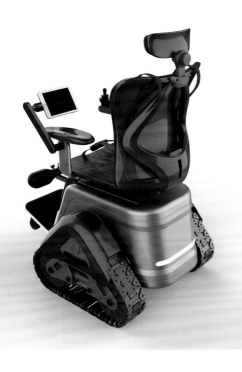

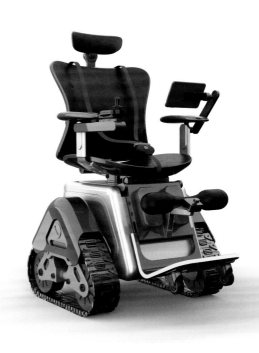

AUDI PROJECT E 未来电动SUV造型设计研究。2020.05~09，上汽大众，完成汽车造主题（THEME）、灵感来源（INSPIRATION）、设计草图（SKETCH）、效果图（胶带图（TAPE DRAWING）到概念设计提案完成。

Audi Project E未来电动SUV

作者：周志伟　指导教师：高暅

　　Audi Project E未来电动SUV，是一款面向未来的新能源电动越野型载运交通工具。该设计从整体上探索新的比例姿态，前移的A柱带来更大的座舱，以拓展乘客的实用性空间。侧面整体化一体式车身造型设计，运用新型透明材质取代原有的侧车窗玻璃，可以为乘客带来更加私密的安全保护。前轮包设计有信息交互显示区域，可以直观展示车辆信息，并与周围建立互联交互网络。

SUES | 艺术设计学院 School of Art and Design　上海市文教结合三年行动计划

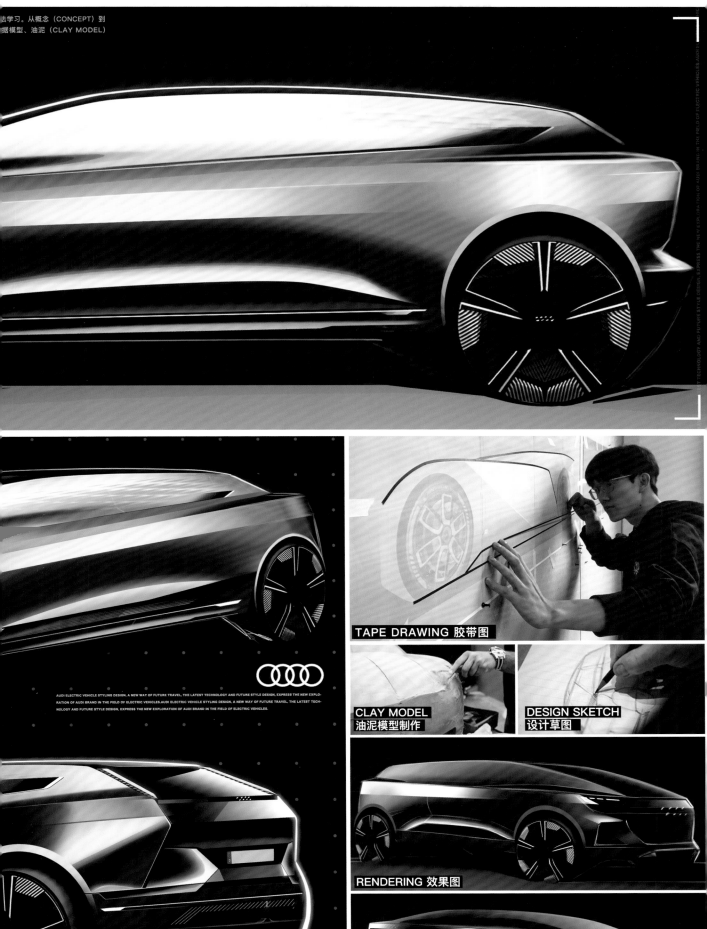

AUDI ELECTRIC VEHICLE STYLING DESIGN, A NEW WAY OF FUTURE TRAVEL, THE LATEST TECHNOLOGY AND FUTURE STYLE DESIGN, EXPRESS THE NEW EXPLO-RATION OF AUDI BRAND IN THE FIELD OF ELECTRIC VEHICLES.AUDI ELECTRIC VEHICLE STYLING DESIGN, A NEW WAY OF FUTURE TRAVEL, THE LATEST TECH-NOLOGY AND FUTURE STYLE DESIGN, EXPRESS THE NEW EXPLORATION OF AUDI BRAND IN THE FIELD OF ELECTRIC VEHICLES.

TAPE DRAWING 胶带图

CLAY MODEL
油泥模型制作

DESIGN SKETCH
设计草图

RENDERING 效果图

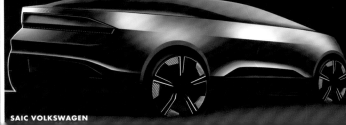

SAIC VOLKSWAGEN

上海2025电动无人驾驶共享出租车

作者：周志伟　指导教师：高暄

　　上海2025电动无人驾驶共享出租车，为2025年的上海智慧交通出行而设计。随着科学技术发展的日新月异，汽车的发展也进入了新的阶段。目前的城市交通问题尤为严重，传统燃油汽车已经不能很好地适应未来城市快速发展的需求。基于人工智能、城市大数据、纯电动、L5级自动无人驾驶、5G移动支付、智慧定位、实时天气显示等一系列前沿的科技，来解决未来城市的智慧出行问题，为上海2025年智慧城市智慧交通提供新的出行方案。

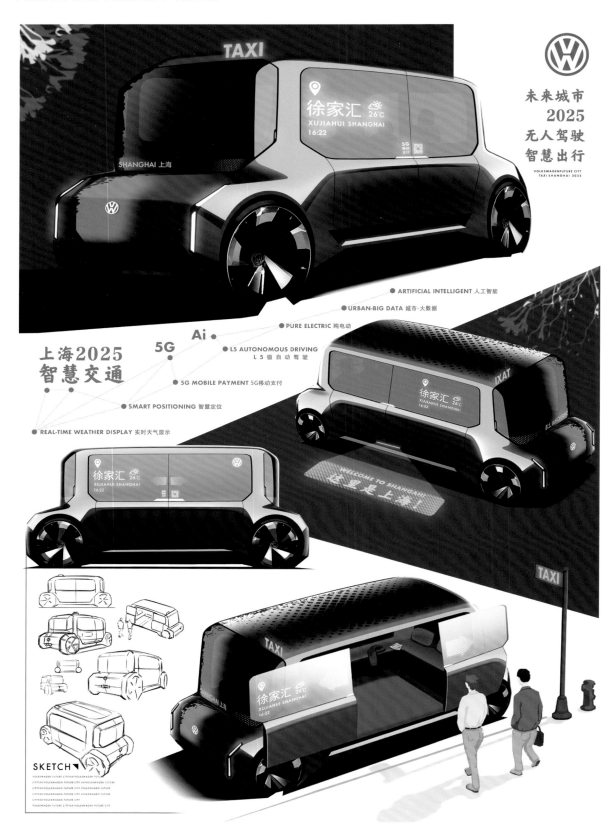

上海市松江区公交车概念设计

作者：李宁　　指导教师：高瞩

　　为解决公交车载客空间小、老幼病残上下车不便、整体内饰的舒适度低、应急逃生系统不完善等问题，对上海市松江区公交车进行造型整合设计、无障碍化上下车结构设计、扶手功能性设计、无障碍化通道设计以及座椅设计。

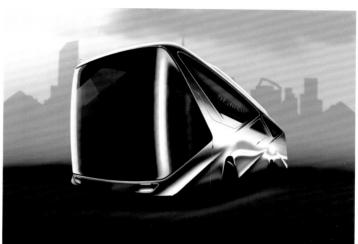

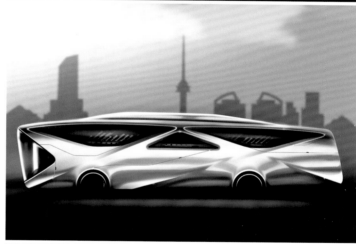

新型城市轨道出租车系统

作者：袁红伟　　指导教师：高瞄

　　新型城市轨道系统采用主辅分离式轨道与小型化车厢，实现城市轨道交通一站式直达，体现快速高效的优点及人性化的乘坐需求。在整体运输能力上，强于个人捷运系统，适用于大区域城区交通。小型直达式轨道出租车交通运输系统，能够实现乘客点到点的快速输送，同时拥有宽敞而个性化的内部空间，解决了当前公共交通耗时长、拥挤的问题，是对公共出行进行优化的一种方案。

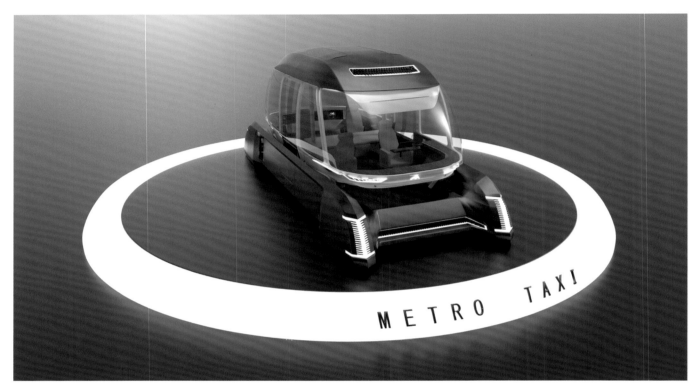

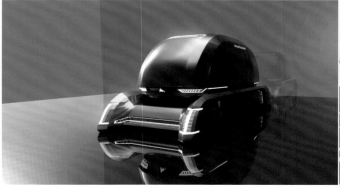

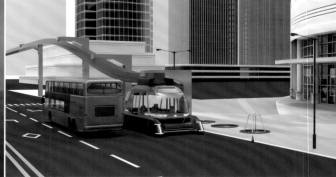

全新领克01

作者：冯亚西　指导教师：高瞩

　　领克作为一个年轻的品牌，其设计语言也较为年轻，本次方案将赛博朋克元素与领克汽车相结合，"赛博朋克"既拥有先进的科学技术的内涵，又具有繁复的视觉冲击效果，多描述未来社会，符合年轻人的审美感受，LYNK&CO作为吉利旗下的高端品牌，其设计定位也瞄准年轻人。分体式大灯、悬浮式车窗设计、连贯式尾灯、激进的造型设计，并搭配亮眼的黄色作为车身主体色彩，无时无刻不在彰显着紧随潮流的设计理念。

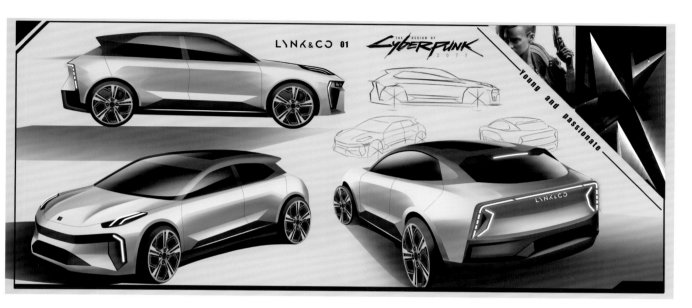

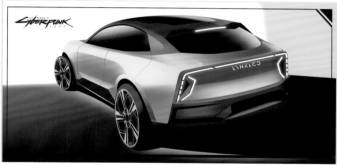

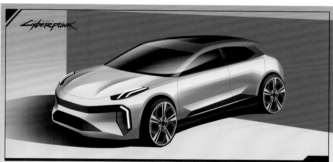

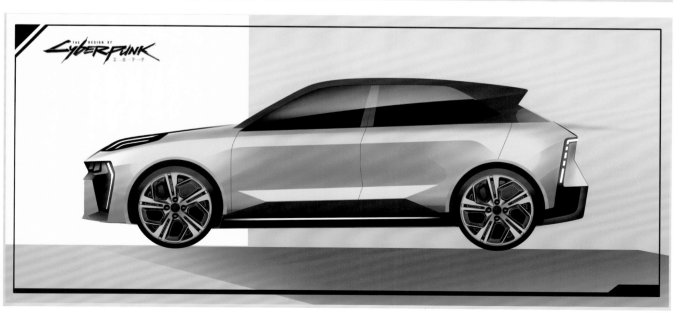

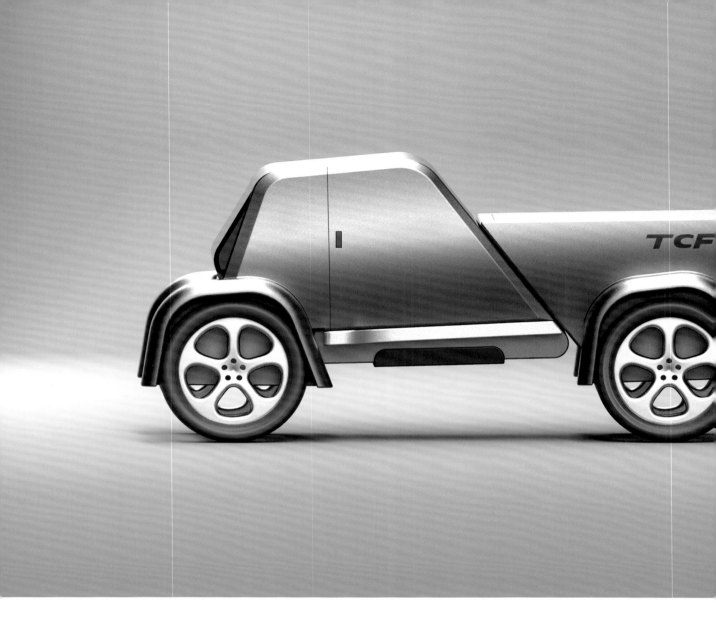

航空地面设备——电动牵引车设计

作者：王珍　指导教师：高瞩

　　为缓解巨大的客、货运体量给机场物流运输作业带来的沉重压力，改变依赖人工驾驶的传统机场物流作业方式，本设计基于RFID技术，从产品功能、结构与形态方面，对作为机场运输重要环节的航空地面设备——电动牵引车进行智能化方向研究。通过对电动牵引车案例的功能和流程的重新设计，积极探索智慧机场建设，以提升机场运作效率，在机场禁区内实现有序化、无人化行李运输。该电动牵引车的设计方法可为机场物流运输的其他环节的产品设计提供参考。该牵引车的造型设计从功能角度出发，用扩张、倾斜的几何元素表达产品的动感，赋予其强烈的视觉冲击力。外观设计改变了原有牵引车机身的复杂造型，减少了不必要的线条骨架，增加了智能化元素，合并了复杂的功能面板，保证了机身的完整、统一、协调，突出了机场环境下应有的科技感，使其成为众多机场特种车辆中一道靓丽的风景线。考虑到操作环境与品牌标准色，做了三款不同色彩的设计。一款以品牌标准色为参考，选用纯度低，明度较高的蓝色和乳白色为产品的主色调；另两款分别以白灰色与黑色为主色调，搭配同色系的中性色彩，带有更强烈的科技感。

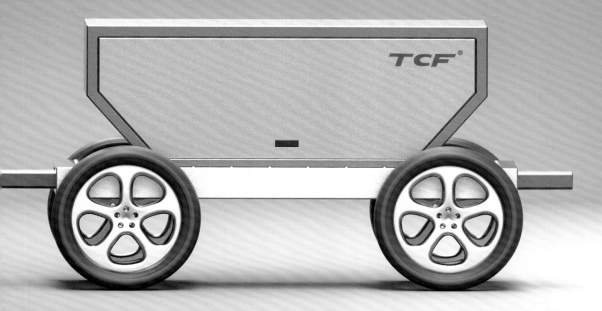

RFID非接触数据通信

应用色彩展示

航空地面设备-电动牵引车
AIRCRAFT GROUND EQUIPMENT – ELECTRIC TRACTORS

电磁引力装置

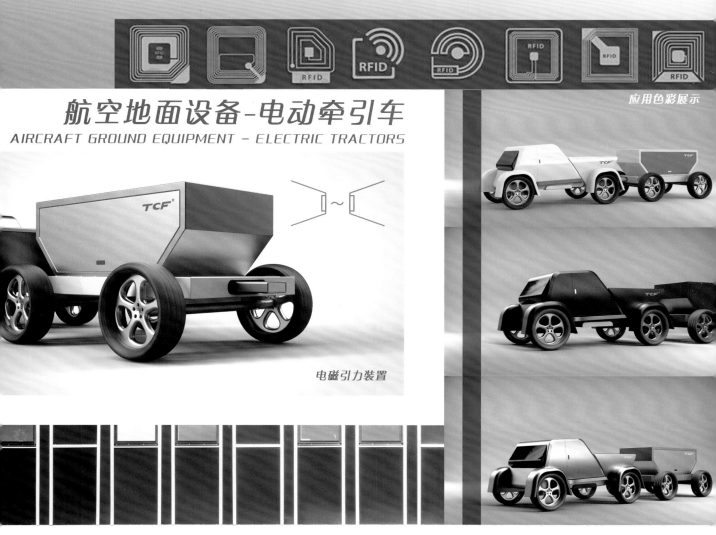

JAGUAR D-TYPE

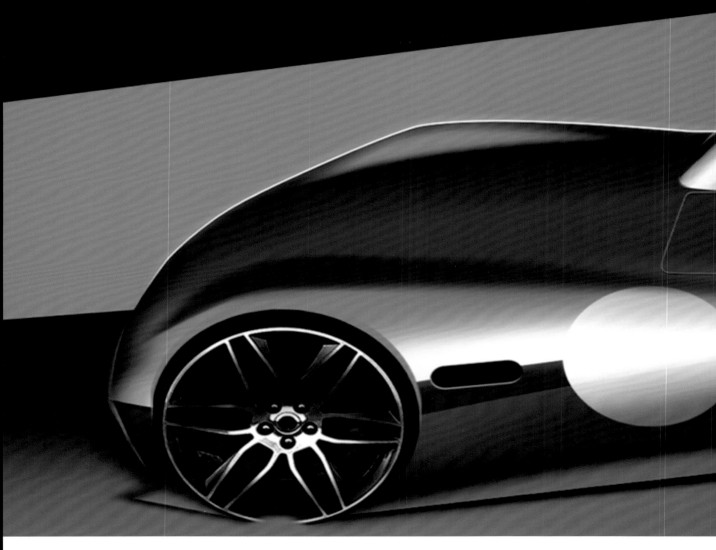

捷豹复古电动跑车D-Type

作者：周志伟　指导教师：高瞩

　　捷豹复古电动跑车D-Type，设计灵感来源于20世纪50年代捷豹经典跑车D-Type，提炼D-Type的经典特征，结合现代流行的电动化设计趋势，进行经典车复刻设计。致敬经典，探索捷豹品牌未来电动汽车设计语言。该车型采用全新结构，拥有卓越的空气动力性能。单座位设计，带来更好的驾驶体验，符合捷豹品牌对于运动与赛事的极致追求。尾部竖起的透明聚碳酸酯尾翼，其空气动力学设计可以提供高效的分流，在高速行驶中更具优势。

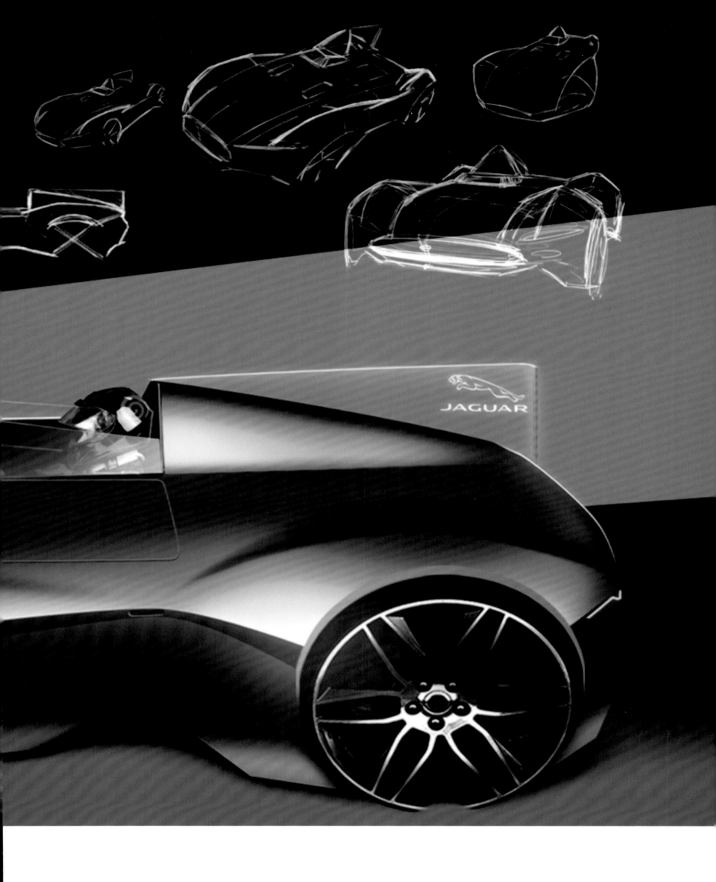

基于无人驾驶模式的智能电动行李传送车

作者:李子坤　指导教师:高瞩

　　绿色化、智能化机场已成为未来的发展趋势,而机场内绿色智能化的动力产品也必然成为今后的发展趋势。目前,机场电动车辆大多是基于传统特种车辆底盘进行改造的,尚未实现系统化设计及最优布局。因此,本研究拟设计一种基于无人驾驶模式的智能电动行李传送车,综合考虑电动车的特点及民航特种车辆的使用要求,进行整车结构与功能设计。利用Rhino软件建立车辆模型,运用多种传感器及蓝牙模块、北斗定位模块等进行模型车辆的搭建,结合STM32主控单片机,实现模型车辆的自主行走避障功能测试。

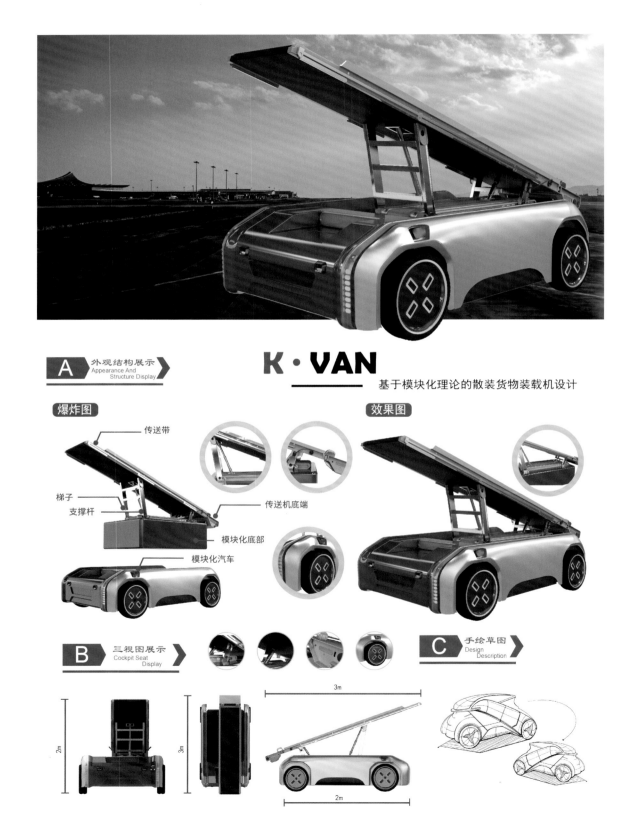

K·VAN

基于模块化理论的散装货物装载机设计

A 外观结构展示 Appearance And Structure Display

爆炸图

传送带
梯子
支撑杆
传送机底端
模块化底部
模块化汽车

效果图

B 三视图展示 Cockpit Seat Display

C 手绘草图 Design Description

3m

2m

3m

2m

02

环境设计

与邻为善——新枫社区公共空间设计

作者：袁本壮　指导教师：刘剑伟

该方案以"探索童趣，认知自然"为主题，延续原有动线、功能分区，以保留居民原有社区记忆。以金山农民画、布龙、走马灯等文化元素为基础设计出文化景墙互动装置、文化展示墙、童心桩圆装置等景观节点。通过完善空间功能、强调地形特点、丰富生态结构等方法解决原有空间使用率低、缺少展示空间等问题，同时做到激活社区活力、增进邻里沟通、教育启发儿童、宣传社区文化、讲好金山故事。

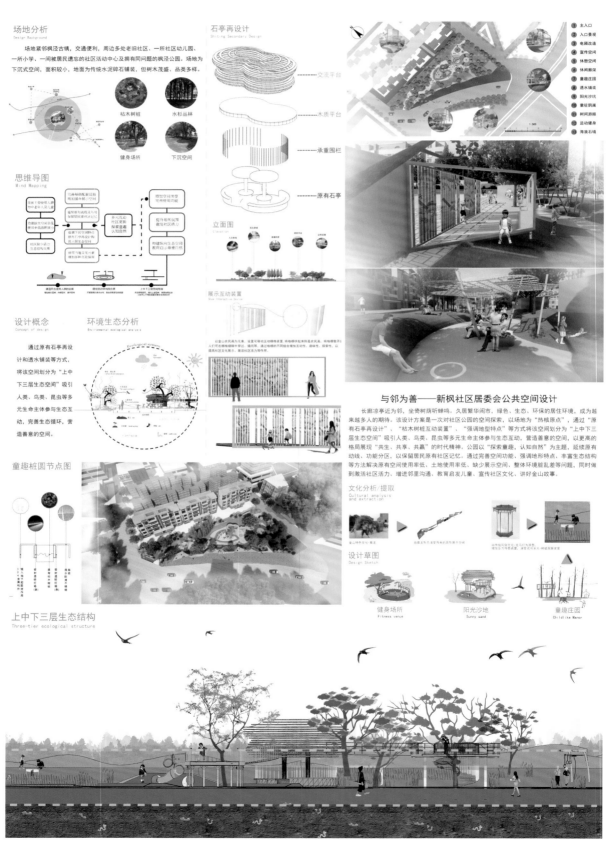

"浮生若梦" 展厅设计

作者：曾柳艳　指导教师：刘剑伟

　　人生就像短暂的梦幻；走过一生，就像做了一场梦。作为一种另类的生活方式概念展厅，该案的设计是从闲聊"人生"话题中诞生的。人生意味着不断地进行选择，而这种持续不断的决定将会产生新的梦境与新的感想。在一个不断膨胀的宇宙中，你将怎样去建立新的关系呢？

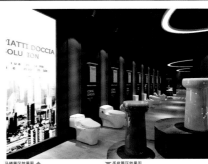

马桶展区效果图 ▲　　　　　　　　　　▼手盆展区效果图

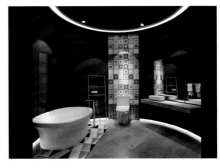

嘉兴市民丰造纸厂景观与改造设计

作者：陈宇昊　指导教师：刘剑伟

通过对嘉兴民丰造纸厂现有场地的查阅与调查，提出场地所在建筑存在的问题，并且根据问题给出相应的规划策略。规划策略将有效建立四个基本的模型。第一，建筑肌理的更新和遵守。民丰造纸厂位于嘉兴城市工业用地，保有着原有的建筑布局和未来建筑布局遵守和更新之间的平衡，是具有遗产价值的建筑。第二，景观要素柔性介入。通过营造竖向景观丰富景观层次，以点及面介入建展，从而活化场地。第三，水文的生态修复。雨水收集模块可以蓄水下渗补给地下水位，净化涵养水域。第四，文化承续。对工厂记忆沉的提取，设计推演进行再设计，从而以设计载体来实现记忆的承续。

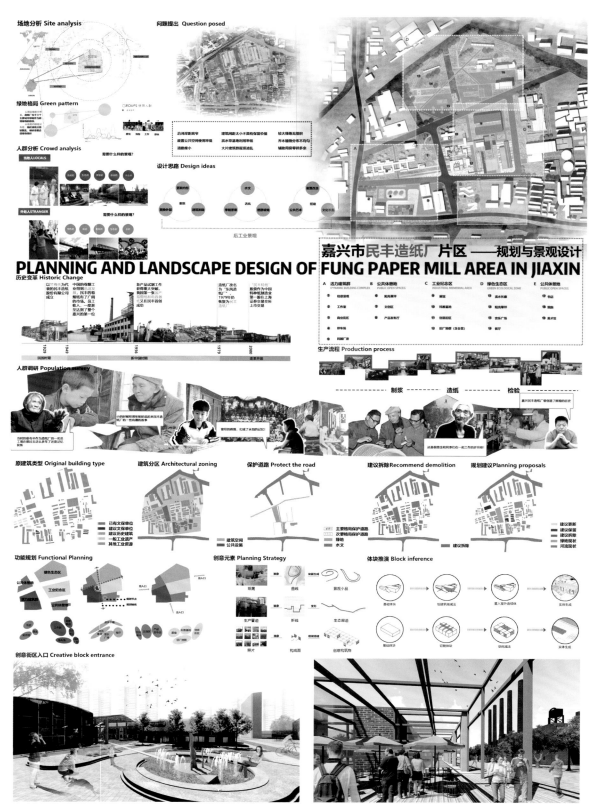

曦文书苑室内空间设计

作者：程洁　指导教师：吴文治

　　曦文书苑位于上海某高校内，在高校内设计书坊是为了让现代大学生有可以体验休闲娱乐的读书空间。曦文书苑中的"曦"字代表着早晨的阳光，而其中的"曦文"是晨曦中的文静，代表着希望的意义，给人一种儒雅的感觉，同时又象征希望，体现了"读书予人希望"之意，与高校文化氛围相呼应。现代人的生活节奏越来越快，现代学生对于心灵放松的追求也更为迫切，同时对于书店空间的功能也提出了更多的需求。该书苑在传统书店布局中融入了传统上海文化设计，同时加入了更多人性化的服务。进入书店首先要经过三道形态各异的洞门，不同的洞门风景也不同，颇具曲径通幽之感；洞门旁的软饮区可供阅读、交流；造型树装置向四周延伸，围绕造型树的是书店的核心区域，四面环绕的书架可以对书进行全面展示；穿过书架区域就是集体阅读区，高低不齐的座位设计富有层次感，中间的空阔场地可以满足沙龙等各种活动需求；在最安静之地设置私人阅读区，充分考虑各类人群需要；收银台处于整个空间的中部位置，方便学生购买或咨询。作为不断成长和更新的复杂商业模式，曦文书苑不仅仅是实体书店，更是兼具传统文化和现代美学特色的综合体，它是优秀历史文化和新时代和谐共生的纽带。

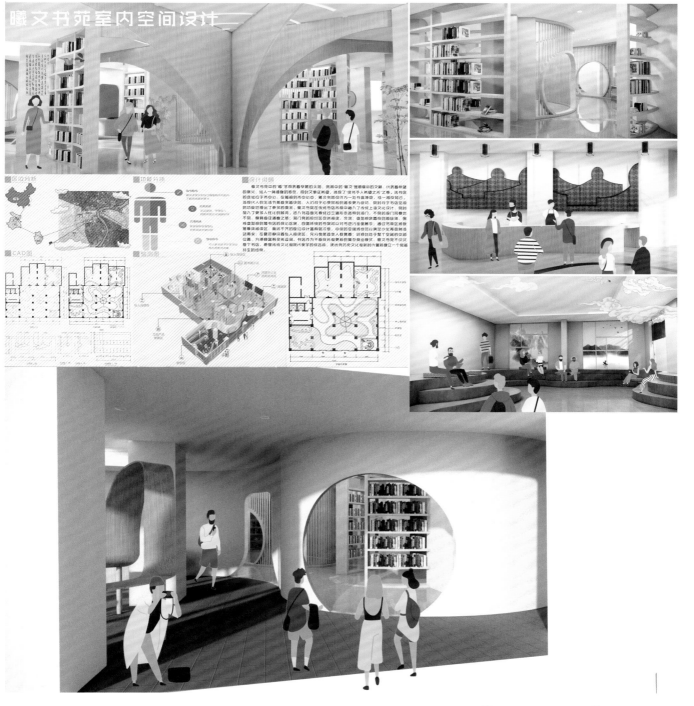

上海市松江区南杨村人居环境设计

作者：龚玉静　　指导教师：刘剑伟

　　本案主要围绕南杨村植物配比进行设计，根据不同区域做出不同选择，主要分为观赏性树木、荷塘植物、观赏性花卉、菜园种植、防护树木、果园种植、大棚种植、稻田种植等。选取了色彩丰富，高矮类型充足的植物配比，并且适合南杨村生长气候，可以很好地解决村内植被单一的问题。作为平原地区的乡村，没有山林等生态景观，但也可以通过不同植物的选择，使乡村更具色彩感，更好地提升乡村人居环境。

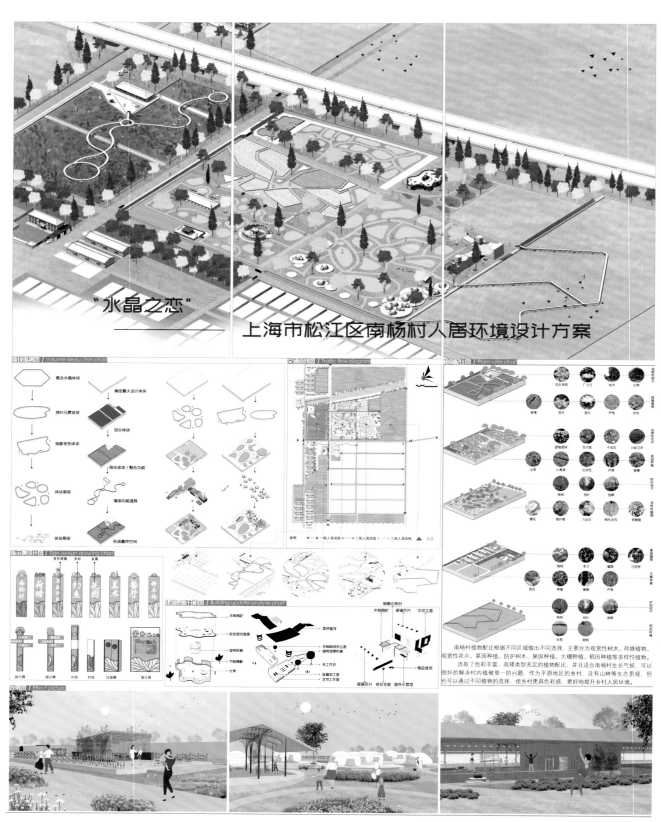

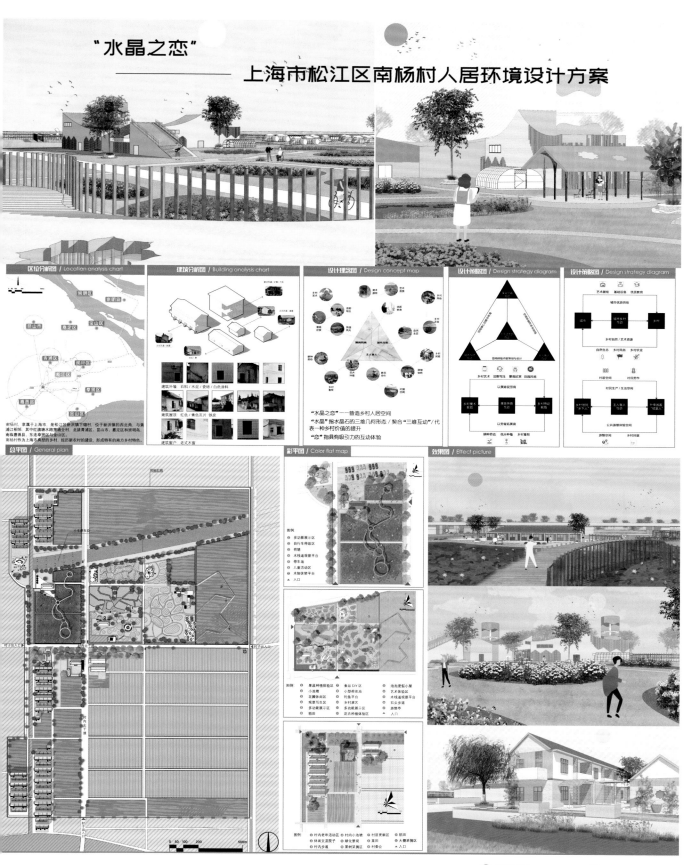

山野观景台——精品民宿设计

作者：郭林娜　　指导教师：吴文治

　　山野观景台——精品民宿位于上海市金山区枫泾镇下坊村13组，原建筑质量差，房屋空置，考虑到建筑要求，新的设计将原有建筑推倒重建，以满足建筑的安全要求。设计采用回字环绕形，中庭作为交流休闲空间更能增添建筑活力，靠近田野的位置利用格栅做墙面隔断，通透性更强，面对田野的视觉景色更有优势。二层采用方盒子的形式作民宿使用，一方面，呼应地方文化肌理，另一方面，二楼拥有更好的采光和观景点，可以为游客带来更好的体验。二楼整体落地玻璃窗的设计扩大了观景视野，夜间更是可以作为观星点使用，额外的观景屋顶花园，提供了开敞的互动空间，满足了楼上交友会客的需求。

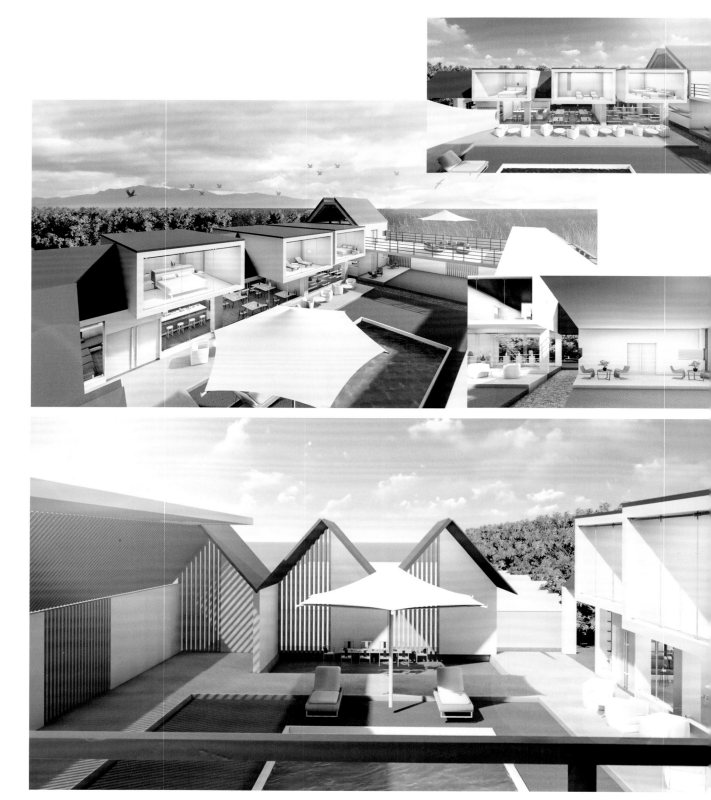

秦阳村综合为民服务活动中心设计

作者：何湘　指导教师：李佳一

　　该方案紧紧围绕秦阳村的特色设计，以满足人们的不同需求。本方案采用大量的废旧物品来进行空间的元素设计，如废旧的纸卷、玻璃瓶等，废旧的纸卷排列组合成一个个小方盒，小方盒再通过搭积木的方式搭成一个书架，形成儿童乐园和15分钟学习圈这样的阵地。而玻璃瓶等则形成了一道半透明的屏障，将封闭的空间变得发散，同时入口大厅也有这样一排玻璃瓶，方便村民将自己的建议放入瓶中。在大厅还设计了一面党建文化墙，设有投影布，在有宣讲活动时这里还可以开设小型讲座。设计充分利用了门口的广场与隔壁的小房子，使之连贯，让村民活动空间更大。

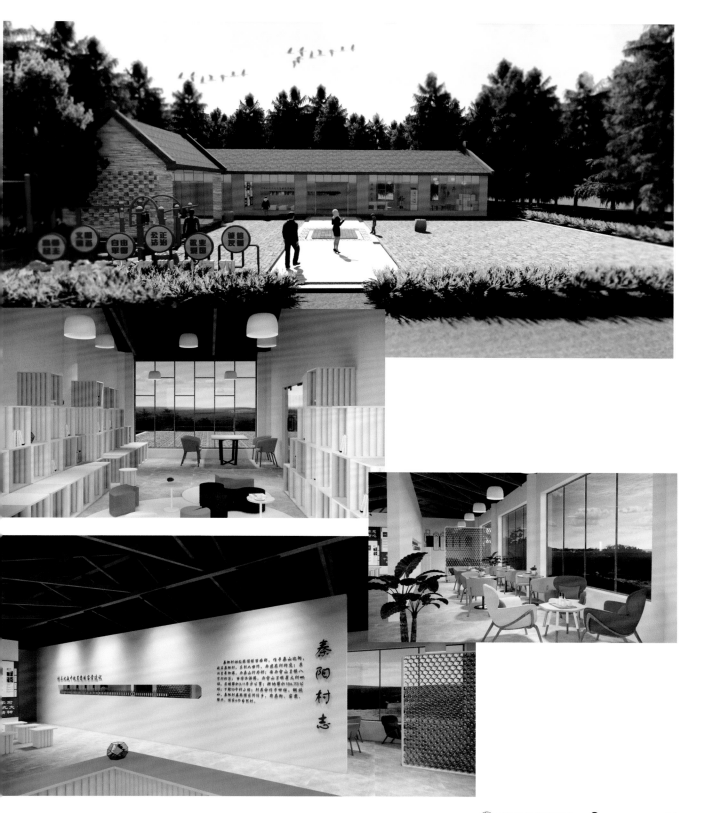

卧栏阅语——"巷YOUNG"青年中心设计

作者：洪建萍　　指导教师：吴文治

随着信息时代的快速发展，年轻人面对面的交流少了。且很多乡村青年选择在城市工作、生活，回乡村的时间也少了。该设计方案旨在向人们提供可以感受乡村淳朴气息、自由交流的场所。该空间主要分为影音室、休息室、餐厅、活动室、阅览室几个功能区，以园林中的借景设计手法作为要素贯穿整体，达到步移景异的视觉效果。在功能空间的设备配置上将传统与现代结合。并在空间的整体装饰上选择中式风格，让人们感受到传统文化装饰的质感。

蜕思园

作者：胡小雨　指导教师：吴文治

　　本设计灵感来源于退思园，一是因为其有江南园林建筑风格，二是因为其平面规划与本设计项目类似。乡村总是与山水寄情相连，这也是我们选择退思园的原因。入口特意做得狭窄，是为了与进入后的开敞形成对比。外墙上也有许多开洞，这些开洞遵循着退思园建筑的高度变化，人们能从不同角度、不同高度和不同位置看到青创中心的局部，但始终不见全景，留有一手，倍增好奇，也让整体空间充满趣味。人们的视线既来回穿梭，又被反复阻挡，观察起来，乐趣无穷。在烧烤区利用废旧的瓦片做圈圈环绕的地面铺装，寓意着在青创中心你可以获得意想不到的人际突破。题名为"蜕思园"将"退"改为"蜕"，"蜕"为横线，"思"为核心，蝉蛹蛰伏地下数年，只有蜕壳之时才可以起飞。乡村是与泥土密切相连的，我们的生命源于土地，希望年轻人在青创中心做农耕培训的时候，可以为展翅高飞积攒能量，厚积薄发。建筑设计的亮点在于屋顶半坡半玻璃顶，既保证了面对街道的私密性，又可以拥有面对田野的广阔视野，特别是从田野的角度看房间，玻璃的通透好似隐形了一般。

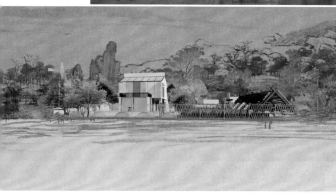

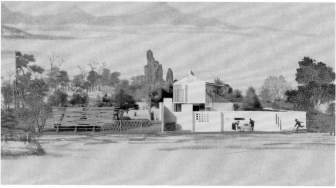

上海市松江区黄桥村稻田景观设计方案

作者：李婧　指导教师：刘剑伟

在做植物选择时，考虑到不同植物适合的气候条件的不同，采用种植不同植物来营造四季有景的乡村景观。并且考虑到植被种植需要空间感，按"乔、灌、地被、草"进行了多层次复台式设计，以建立植物景观的空间性和层次感。

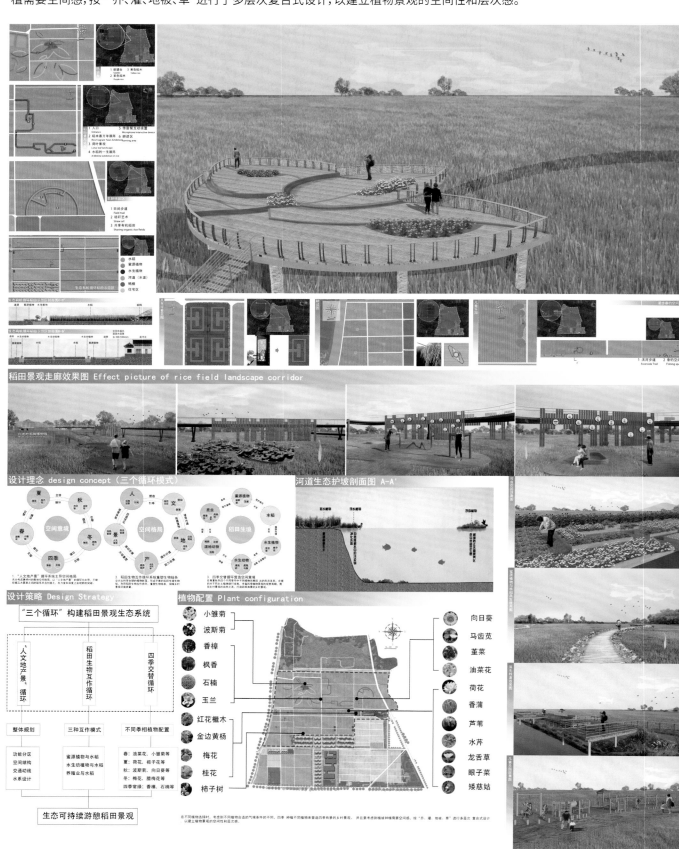

山海情

作者：李月姣　　指导教师：吴文治

　　将村落传统文化特点与现代建筑新概念结合探讨在城市化进程中，乡村文化活动中心空间的传承与再建设及发展，此处以山东省威海市烟墩角村的乡村文化活动中心建筑及周边景观设计为例。结合当地居民生活的特点，进行了有创意、有特点的空间环境设计，为当地村民提供了一个良好的文化活动生活环境。包含以满足大众精神文明、乡村公共文化设施建设的需求为主的环境空间设计、独具特色的活动中心主体建筑及周边景观设计、室内相关设计等。

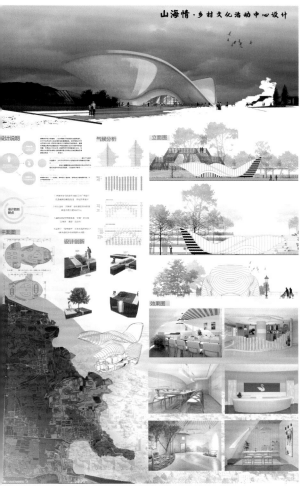

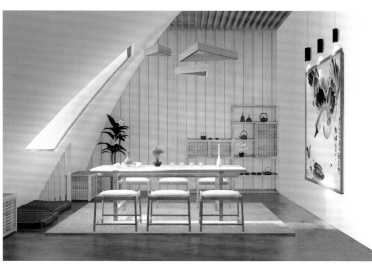

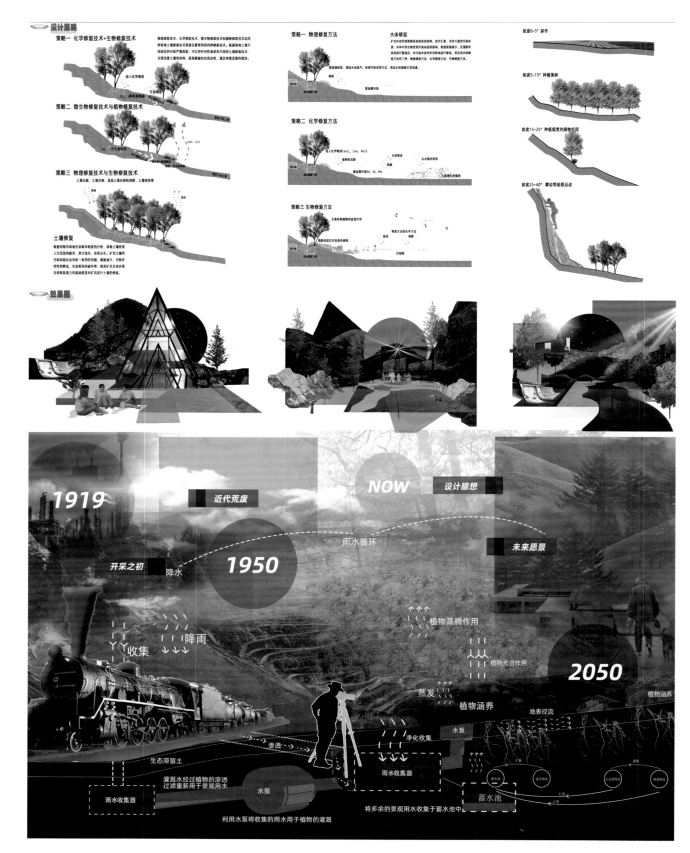

"矿坑之境"——基于声学理论下的城市棕地再生与生态修复

作者:刘顿　指导教师:代阳

缘起电影《钢的琴》,矿产工人是整个工业化和城市化的推动者,他们或许是本地的村民,又或许是来自外地,但他们祖祖辈辈留守在这里看着家乡由山林变成坑塘,由绿色变成灰色;如今或许他们已老去,但影响却在,长期噪声污染使他们耳鸣;工业炼铁的污水下浸使得居民饮水和农业灌溉成了问题;挖矿炸矿加重大气污染,造成一部分当地人呼吸道感染等。长期在这样的环境下生活,影响是潜移默化却又深刻的。

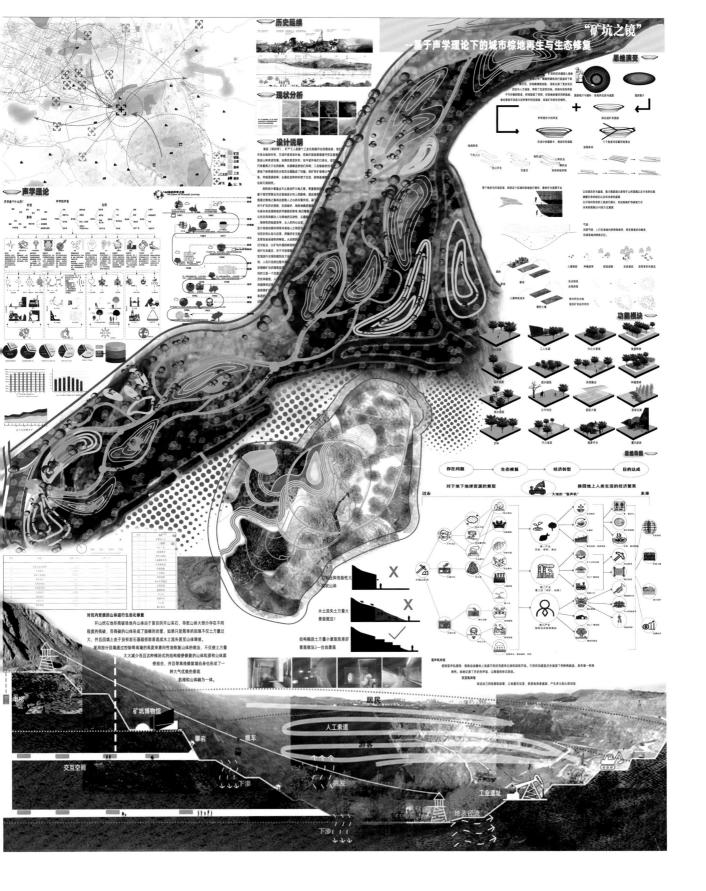

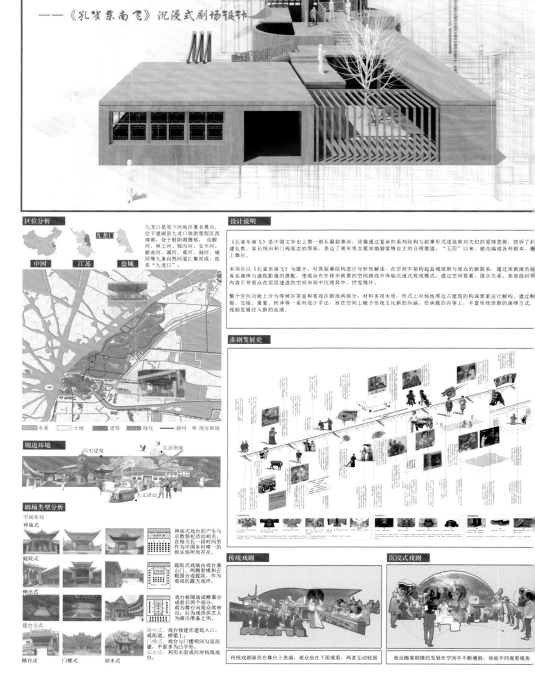

长相思——《孔雀东南飞》沉浸式剧场设计

作者:刘凡　指导教师:吴文治

　　《孔雀东南飞》是中国文学史上第一部长篇叙事诗,诗篇通过复杂的系列结构与叙事形式述说焦刘夫妇的爱情悲剧,控诉了封建礼教、家长统治和门阀观念的罪恶,表达了青年男女要求婚姻爱情自主的合理愿望。"五四"以来,该诗篇被改编成各种剧本,搬上舞台。

　　本项目以《孔雀东南飞》为媒介,对其叙事结构进行分析性解读,在空间中架构起盐城淮剧与观众的新联系,通过淮剧演员的真实演绎与虚拟影像的搭配,使观众在在移步换景的空间路线中体验沉浸式观戏模式;通过空间要素、围合关系、高差组织等内容引导观众在层层递进的空间布局中沉浸其中,抒发情怀。

　　整个空间功能上分为等候区茶室和观戏区剧场两部分,材料多用木质,形式上对场地周边古建筑的构成要素进行解构,通过断裂、交接、重复、转译等一系列设计手法,旨在空间上赋予传统文化新的内涵,在承载的内容上,丰富传统淮剧的演绎方式,为戏剧发展注入新的血液。

叙事分析与设计策略

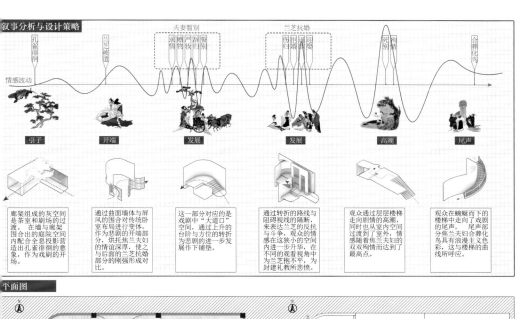

情感波动

引子　　开端　　发展　　发展　　高潮　　尾声

廊架组成的灰空间是茶室和剧场的过渡。在墙与廊架围合合的庭院空间内配合全息投影营造出的孔雀徘徊的意象，作为戏剧的开场。

通过曲面墙体与屏风的围合对传统卧室布局进行变体，作为悲剧的开端部分，烘托焦仲卿夫妇的情谊深厚，使之与后面的兰芝抗婚部分的刚强形成对比。

这一部分对应的是戏剧中"大道口"空间，通过上升的台阶与方位的转折为悲剧的进一步发展作下铺垫。

通过转折的路线与阻碍视线的隔断，来表达兰芝的反抗与斗争，观众的情感在这块小的空间内进一步升华，在不同的观看视角中为兰芝抱不平，为封建礼教所悲愤。

观众通过层层楼梯走向剧情的高潮，同时也从室内空间过渡到了室外，情感随着焦兰夫妇的双双殉情而达到了最高点。

观众在蜿蜒而下的楼梯中走向了戏剧的尾声。尾声部分焦兰夫妇合葬化鸟具有浪漫主义色彩，这与楼梯的曲线所呼应。

平面图

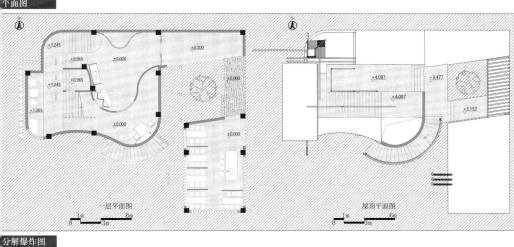

一层平面图

屋顶平面图

分解爆炸图

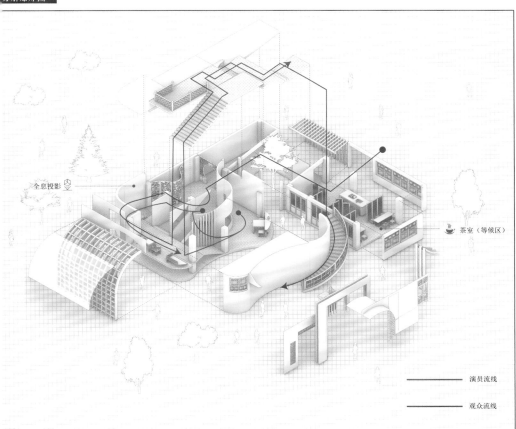

全息投影

茶室（等候区）

演员流线

观众流线

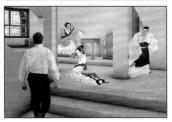

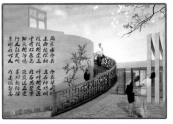

模型展示

松江大学城文汇路启源广场更新设计

作者：刘剑伟

　　文汇路采用的是西洋化的建筑形式，但局部比例失调、细节把控不到位且材料使用较低廉，导致建筑整体品位较低，样式不够现代化，与时代脱节。商家使用招牌时为扩大广告效应，追求醒目的颜色与大尺寸，从而破坏了建筑立面的整体性及色调氛围的协调。对空间的划分过细也导致了空间的狭窄及采光不足的问题，影响了消费体验。对于边角空间管理的投入不足导致了边角空间的陈旧失修、临河道路堆放杂物垃圾，下水道味道恶臭等问题。以下设计为改善以上问题为要。

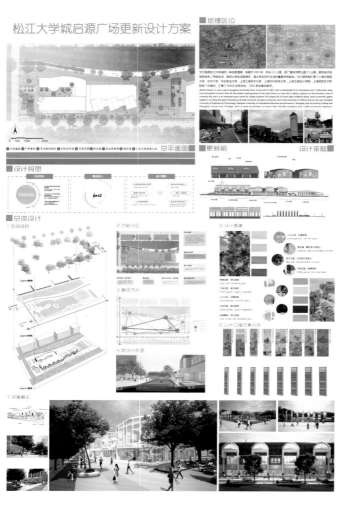

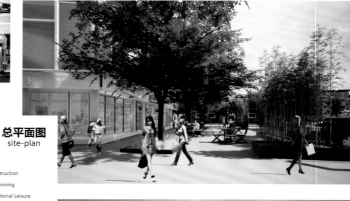

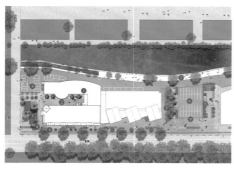

总平面图
site-plan

1 主体建筑　　Main Construction
2 户外餐饮　　Outdoor Dinning
3 多功能休闲区　Mulitifuncitonal Leisure Area
4 非机动车道　Bicycle Lane
5 可食花园　　Edible Garden
6 停车场　　　Parking lot
7 滨水景观带　Waterfront Landscape Belt
8 漫步道　　　Walk Way
9 山水立轴景观小品　Landscape Axis Sketch

0　5m　15m　25m

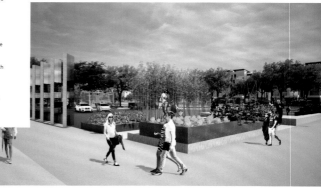

东乡实验中学校史馆设计

作者：刘芹

SUES | K 艺术设计学院 School of Art and Design　上海市文教结合三年行动计划 Integration of Culture & Education

　　本项目位于江西省抚州市东乡区。东乡实验中学前身为东乡师范学校，是培养小学教师和幼师的摇篮。该校建校历史悠久，底蕴深厚、艺术特色显著。本项目通过对该校发展历史的梳理，从黄土坡的初建校址中提取山形形态，以节奏感、韵律感的形态呈现，突出学校以艺为特色的办学定位。按序厅—校园发展史—东师风貌—东师专业—东师校友—东师生活—东乡实验中学七个部分进行展示，主要采用场景还原的设计手法叙述从东乡师范学校到东乡实验中学的发展故事。

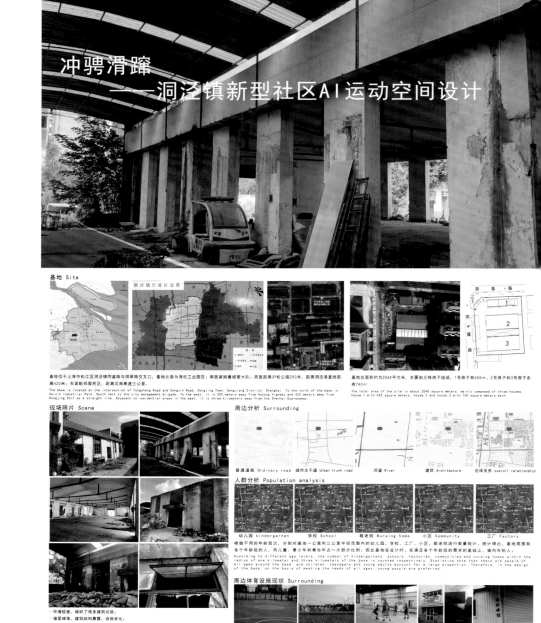

冲骋滑蹿——洞泾镇新型社区AI运动空间设计

作者：陆佳顺　指导教师：吴文治

　　本设计结合当地智能与产业协同发展的G60科创走廊战略，对位于洞泾镇的筒纱厂进行改造升级，打造新型社区AI运动空间。利用AI设计概念，分别从造型、功能和内涵三个方面来进行设计。通过对人工智能形态的提取变形，行为的流程设计和人工智能的表现与利用来对空间进行划分。设计中注重周边环境、城市规划、历史文化保护等要素，结合场地的功能定位、交通组织、景观绿化，地方特色，对场地进行整体的改造升级。该空间的设计紧密围绕健康的主题，通过在运动中与不同的人和事物的交流，提高年轻人对运动的热情，养成良好的生活习惯，达到身心健康的目的。在建造符合新时代趋势的智能运动空间的同时保留和发挥原始建筑的特色，为城市注入生机与活力。

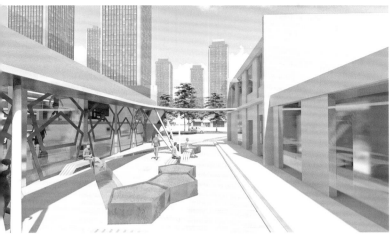

设计说明

本设计综合当地560科创走廊战略，对位于泾泾镇的聚纱厂进行改造升级，利用AI作为设计概念，分别从造型、功能和内通三个方面集进行设计。通过对人工智能形的的键盘变形，行为的流程设计和人工智能的表现与利用来对空间进行划分，紧密围绕健康的主题，通过在运动中与不同的人和生物的交流，来达到身心健康的目的。

CONCEPT

This design combines the local 560 science and technology innovation corridor strategy to upgrade the tube mill located in Jingjing Town Using AI as the design concept, the design is carried out from three aspects: shape, function and connotation. The space is divided by the extraction and deformation of artificial intelligence form, the design of behavior flow and the performance and utilization of artificial intelligence. Focusing on the theme of health, the purpose of physical and mental health is achieved through the communication with different people and creatures in sports.

空间划分 Space

休憩、暂存
激烈对抗
休闲娱乐
户外运动

总平 Master plan

行为流程设计 Behavioral flow design

背包 → 热身 → 检测身体数据 → 运动 → 淋浴 → 休息/补充能量

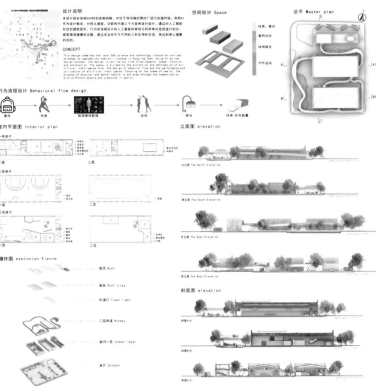

室内平面图 Interior plan

一号房子
一层　二层
二号房子
二层
三号房子
二层

立面图 elevation

北立面 The North Elevation
南立面 The South Elevation
东立面 The East Elevation
西立面 The West Elevation

剖面图 elevation

剖面A-A1
剖面B-B1
剖面C-C1

爆炸图 explosion figure

屋顶 Roof
星架 Roof truss
轨道灯 Track light
二层跑道 Runway
室内一层 Indoor layer
室外 Outdoor

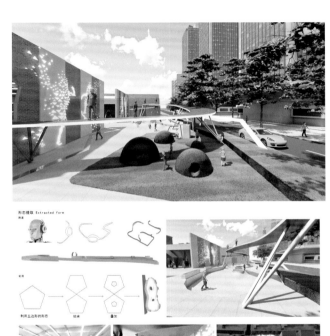

形态提取 Extracted form

跑道
利用五边形的形态　组合　叠加

篮球场 Basketball court
轮滑场地 Roller skating field
全景 Panoramic view
数字交流室 Digital Communication Space
数字服务区 Digital service area

"乘风破浪"——厦门乐高之家设计

作者：宋凯璇　指导教师：吴文治

本次设计的厦门乐高之家以当地最具代表性的碧海蓝天为出发点，真实地展现了地域文化与乐高积木之间无限的可能性。从空间中提取的主要地域元素为海、云、天，通过将其与乐高积木的形态结合，创造出极具当地特色的梦幻空间。弧线型的海浪设计温柔地包裹了整个空间，旨在打造"无边界"的互动环境，借助蜿蜒的路径引导访客穿过一系列"展示区域"，使其在动态且富有节奏感的流线下浏览、驻足和试用店内的产品，兼备了城市空间和体验中心的功能。起伏的海浪将空间划分为多个功能区，以让不同年龄的消费者都能够找到适合自己产品，以游戏的方式居于其中。整体色彩选用明亮的蓝色与白色进行搭配，清新自然。本次设计将地域文化元素结合现代商业，以求能够达到以设计促文化的目的。

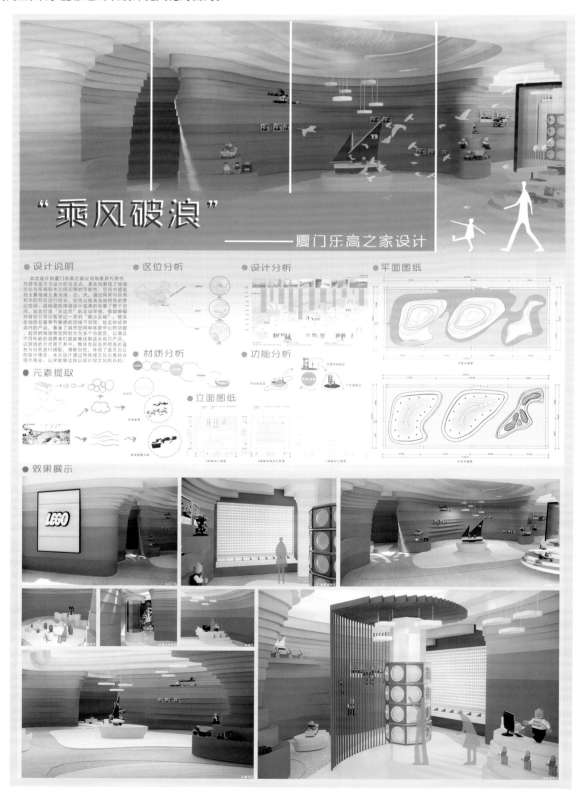

驻马店荷花池

作者:王贺云　指导教师:吴文治

　　荷花公园位于河南省驻马店市留庄镇,对其改造设计的目的是促进当地旅游业的发展,与周遭的娱乐活动中心,如附近的稻田公园等活动地区形成联动,并对保护耕地以及农村的景观文化起积极作用。荷花公园设计主要为游客提供赏荷与游船的一体式游玩体验,除周边的民宿外,湖心岛中心还有特色民宿,供游客欣赏夜间湖景。其主要的功能区分为:公园入口处、游客服务中心、风雨长廊、大舞台广场、竹园、休闲垂钓区、亲水平台、湖心岛屿及民宿、中式赏景长廊等。

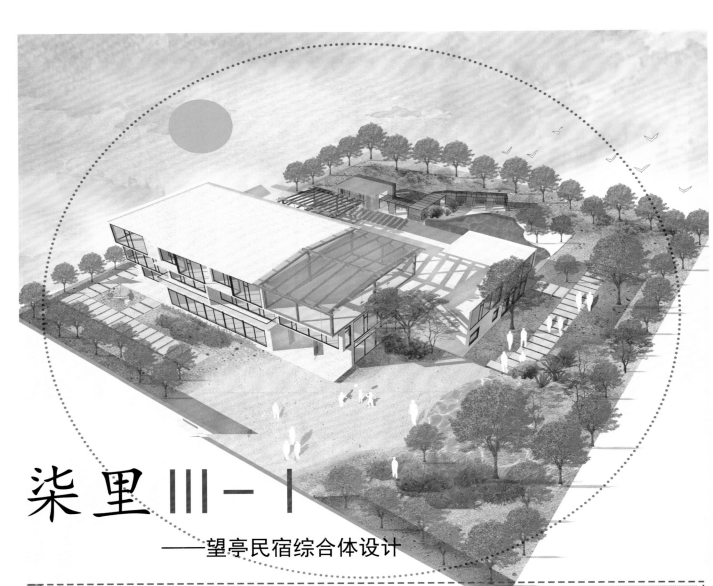

柒里 Ⅲ－Ⅰ
——望亭民宿综合体设计

前期分析

选址分析:
南河港特色田园村位于苏州市相城区望亭镇,坐落在苏州市西北部,临近太湖之滨。具体规划包括南河港特色田园村以及周边采摘,观光,农事体验,娱乐为一体的北太湖旅游风景区。规划面积1.1平方公里。

区位分析:
南河港位于太湖之畔,在其45分钟-2小时交通圈内有生态园、农业示范园和林场果园等众多生态旅游景点周边旅游资源类型丰富可达性高,与基地形成有效互补,打造城郊旅游集群。

人群分析:

学校群体: 周建,春秋,观堂
车行群体: 骑行,距离,城距及车
外来游客群体: 休闲娱乐,文化,教育
周边居住群体: 亲子,旅游,文化

SWOT分析:
优势 Strengths
南河港位于太湖之畔,有生态园、农业示范园和林场果园等众多生态旅游景点
接近苏州和无锡市区,有良好的旅游资源和市场
劣势 Weaknesses
乡村体验产品单一,文化内涵缺失
农家乐数量过于庞大
机通 Opportunity
村内有深厚的河稻文化,历史文化以及祭神文化的文化底蕴,多加宣传可以打造优势地域打卡点
挑战 Threats
长效的管理机制改革
景观等方面还需要加强管理以凸现特色生态

中期分析

设计说明:
本方案是望亭民宿综合空间设计,该方案坐落于苏州相城区望亭镇西部南河港村。方案以柒里为名,这个诗意的名字不仅代表着方案的七个重要组成部分还映射着自春秋战国开始的七大历史更迭,自春秋时期流转,运河文化在历史的潮起潮落中生生不息。
设计不仅结合历史更融合当地特色以及设计的复杂性,前沿性,可持续性进行设计整体是系统和组成的演变,由构架至整体,给人舒适与和谐的主观感受。

设计构思:

元素提取:

主题演绎:
运河文化历史源远流长,经历了多个朝代发展至今提取运河流入每个时代的鲜明元素到柒里民宿设计中。

日照分析:

望亭地为亚热带季风海洋性气候,加爱太湖水体的调节,气候温和,日照充足

需求分析:

年轻人: 散步 运动 约会 餐饮 健身
老年人: 品茶 聊天 阅读 餐饮 休息
儿童: 娱乐 陶艺 练习 餐饮 影视

年轻人活动类型多为动态,并带有一定跳跃性。
老年人活动多为静态,相对有私密隐私的需求。
儿童活动类型较多,灵活性高。

概念构思:

一层框架构建　　二层框架构建　　三层框架构建

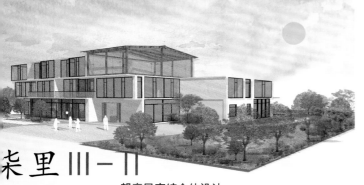

柒里 Ⅲ-Ⅱ
——望亭民宿综合体设计

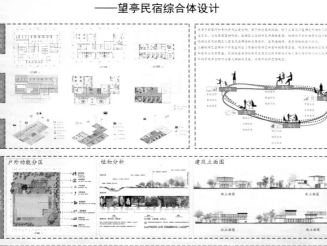

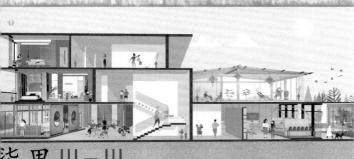

柒里 Ⅲ-Ⅲ
——望亭民宿综合体设计

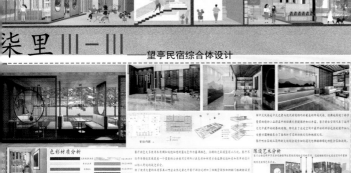

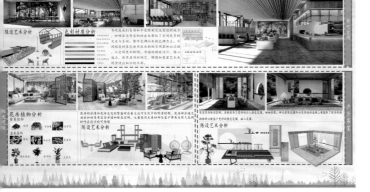

柒里——望亭民宿综合体设计

作者：王雨佳　　指导教师：吴文治

　　本方案是望亭民宿综合空间设计，地点在苏州相城区望亭镇西部南河港村。方案以柒里为名，这个诗意的名字不仅代表着方案的七个重要组成部分，还映射着自春秋战国开始的七大历史更迭，自春秋时期流转，运河文化在历史的潮起潮落中生生不息。

　　设计不仅结合历史，更融合当地特色以及设计的复杂性，前沿性，可持续性，由松散至整体，给人舒适与和谐的主观感受。

　　柒里以餐厅和书吧作为主要空间，餐厅对应春秋时期，除了主要设计基调之外还增加了铜材质陈设艺术，与克莱因蓝相呼应，在颜色上达到对色冲撞的美感，但同时不会打破整体设计框架。书吧对应宋代时期文人墨客风流肆意的浪漫情怀，在书海徜徉，感受别致的旅行时光。三楼的陶艺空间和户外茶室对应了隋唐时期文化的繁荣昌盛，明清时期则对应花房的浪漫和花卉文化的繁盛。民宿的客房部分对应现代化的多样设计和人体工程学的人性化改革。而户外的景观部分则呼应着元朝融合发展，自由开放的思想观念。

上海工程技术大学附属松江泗泾实验学校教工之家

作者：吴文治、赵斌、胡小雨

 该项目位于上海工程技术大学附属松江泗泾实验学校，面积约为125m²。本方案充分融合工程大的文化元素，将学校图书馆建筑的典型外立面形象创造性地运用到教工之家的墙面书柜设计当中，充分体现附属学校与工程大一脉相承的文化关系。根据设计要求，灵活采用组合式桌椅设计，可以满足20人左右的教工多样化活动的需要。材料以原木为主，空间温暖祥和，顶面运用磨砂灯箱，烘托开敞明亮的空间氛围。入口处作半遮挡处理，形成半户外的过渡性休闲空间。

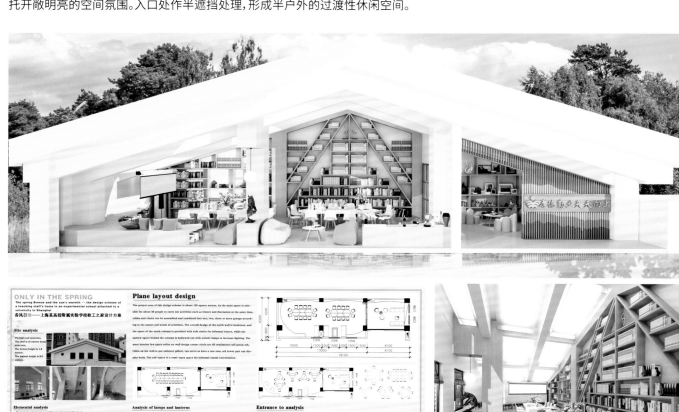

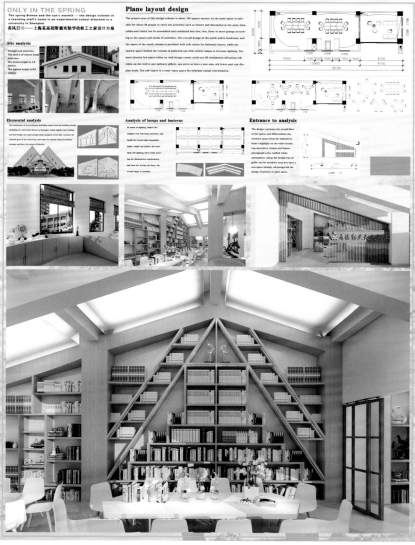

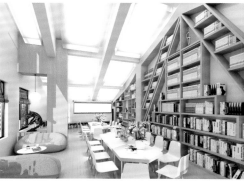

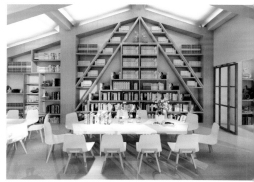

"继往开来"——太原解放战争纪念馆设计

作者：徐家宇

"继往开来"太原解放战争纪念馆在功能分区上首先划分成两大类："缅怀过往"主题展区和"展望未来"主题展区。而整个园区共包含三个入口，南入口为主要入口。游客将首先进入兵团纪念广场，而后通过雕像纪念下沉广场，这一部分同时包含两条次路线，可以参观纪念浮雕。此后，观众依然按照中轴主路线来到"缅怀"主题展览馆，从而对整个战役有更直观的感受和更深的认识。顺着主流线可以来到"展望"主题花园，这里是人们休息的场所，同时也是视觉放松的地段，进而参观"展望"主题展列馆并顺着革命先烈纪念墙返回南出入口。此外，"展望未来"主题区域不仅包含展列功能，同时也包含讲座、会议等场所。因而"展望"主题也作为独立的板块设置了北入口和东入口，区分了人流与车流，也设置了地面停车场和地下停车场，为人们的出行提供了便利。

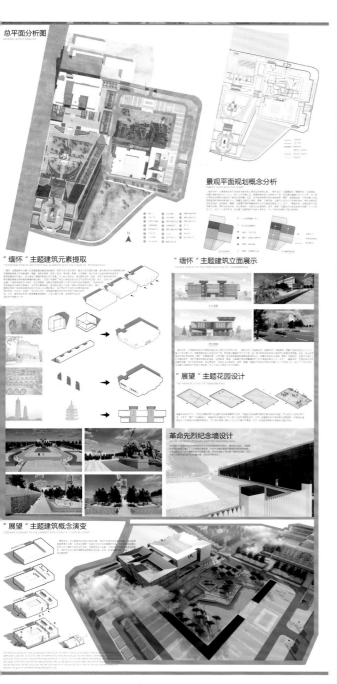

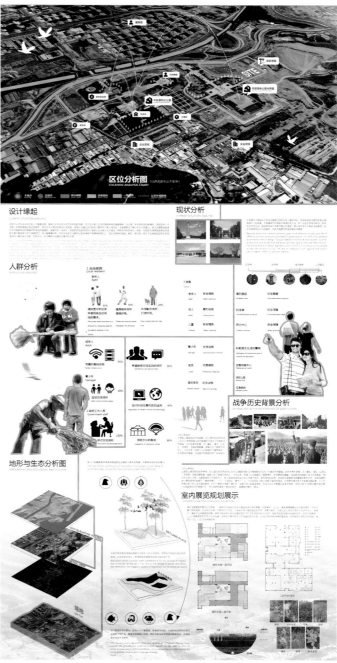

"闪耀的种子"青创中心

作者：赵斌　指导教师：吴文治

　　乡村振兴是国家发展的重大战略，青年是国家的未来和希望。在乡村设计青创中心，希望既能呼应国家乡村振兴战略，又能体现出新时代青年的精神面貌。方案以"闪耀的种子"为名，设计从"种子"发芽生长的过程中提炼出建筑总体形态，寓意在乡村广阔的大地上不断延伸的富足、希望、动力。该方案从"种子"的意象出发，融合了仿生建筑、景观设施化、设施景观化等多种设计手法，以核心建筑为圆心，以周围农田形成波状延伸的"大地艺术"，让无数个乡村设计点"层层衍射叠加"，力图突破人们对于乡村建筑的固有思维和刻板印象，以设计与艺术的力量，带动乡村文化振兴。

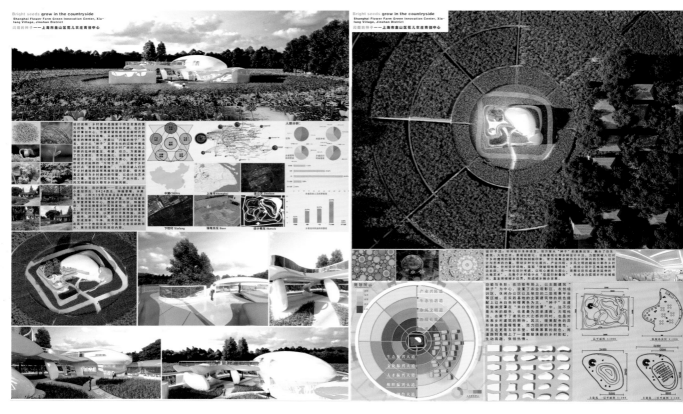

03

视觉传达设计

"一枝玉兰"品牌形象设计

作者：徐瑜舟　指导教师：陈凌

　　以"一枝玉兰"品牌理念为基础，以花为元素，打造具有上海特色的品牌形象，重新设计Logo并且加入吉祥物，制作玉兰主题图案产品。选择年轻消费者作为对象来拓展创新产品，在延续海派文化的同时使之更加年轻化，符合年轻消费者的审美需求。

凹凸x中华

作者:刘雪雯、刘陶波、姚惠 指导教师:姚惠

　　凹凸世界"我们才是这个世界的英雄"和中华的"人生第一笔",都有着很强的精神力量。强国理想与英雄情怀,老牌国货与新潮国漫,中华文具和伽作希望能通过本次联名,用设计的力量将充满创意想象力的设计师们,将动漫元素与老字号传统形象结合,为上海老字号注入年轻活力。经典国货与新潮国漫跨界合作,为大众带来全新的文具魅力。

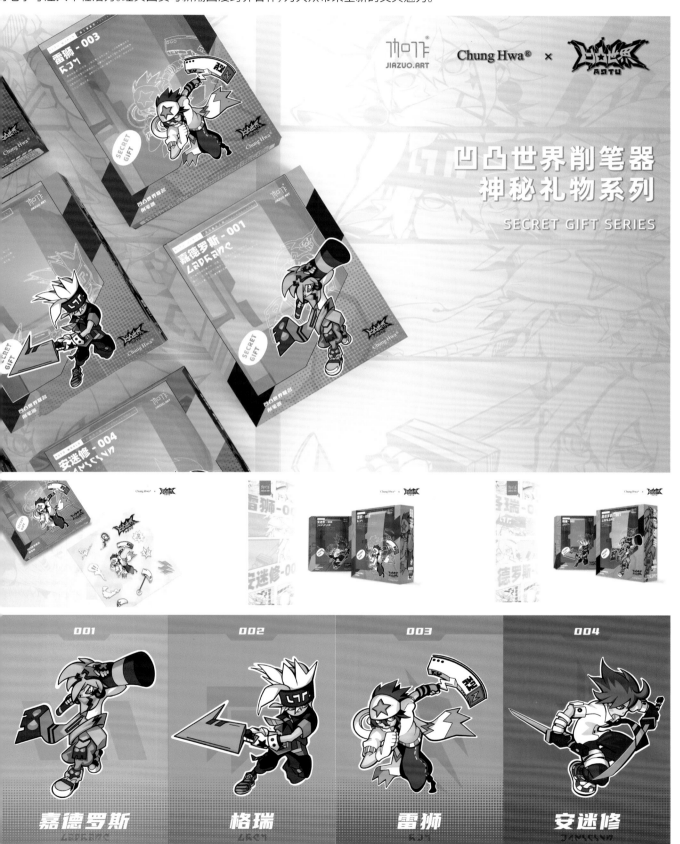

建党99周年纪念礼盒设计

作者：程许多、姚惠　指导教师：姚惠

这款礼盒套装是2020年围绕中国共产党成立99周年所设计。视觉部分将数字99与一大会址的海派门头结合，整体标志性强，传承红色基因与当代设计美感。在礼盒套装内增加了钢笔套装，希望通过书写来回顾党史、传播党史，从而将设计赋能红色文化，凝聚中华民族伟大复兴的文化内涵。

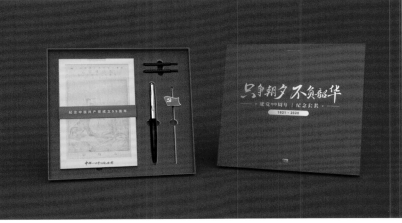
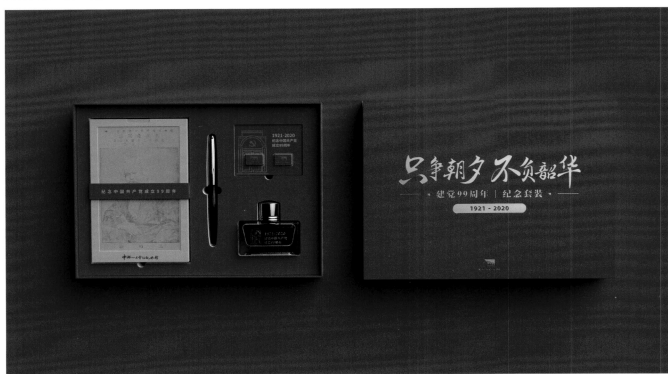

汪裕泰茶盒设计

作者：劳伟宗、程许多、姚惠　指导教师：姚惠

此款设计可容纳两个存茶圆罐，内部设计简洁，体现稳健利落。罐身印有"汪裕泰"的阴刻字体，体现传统美学与现代设计相结合。开口处另有红色的标签设计，印有金色logo，传统意趣十足。使用时便捷、轻松，同时增加的一抹红色，让整体视觉效果更佳。盒盖表面采用水波纹样装饰，配以金色"汪裕泰"立体徽标。其下泛起的涟漪，意境深远之余，叫人想起一碗被吹皱的茶汤。外部由亚克力材料与硫酸纸构成，形成抽拉式的结构，赋予包装更多的可操作性。硫酸纸上印有品牌logo、产品信息以及象征百年青葱的藤条装饰。亚克力材质起到稳定性作用，保证包装的完好，减少交通运输的负担。缓缓拉动时，白色标语在透明材质上运动，再次彰显品牌深沉的内涵。

英雄钢笔包装设计

作者：姚惠、劳伟宗　指导教师：姚惠

 此款设计源于书画同源的文化符号再设计理念。中国五千年的历史，诞生了无数文化瑰宝，塑造了大国文化。首选秦，设计师将秦朝人物、建筑、文物符号化的同时，也打造了属于英雄钢笔朝代美学系列的图形设计系统。在包装设计方面，运用了光线折射的原理，增强了包装中文化符号的可读性与观赏性，在增强文化自信与文化认同感的同时，将文创设计深度赋能英雄品牌，为上海打造国际文化大都市添砖加瓦。

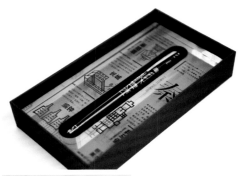

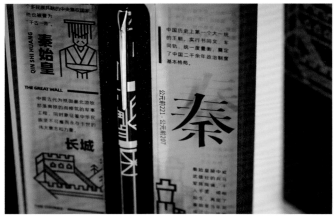
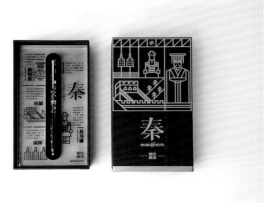
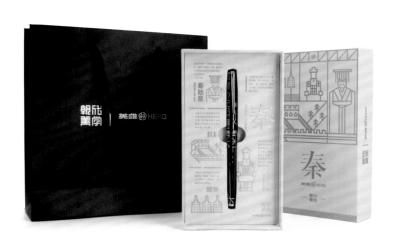

木古柿包装设计

作者：劳伟宗、姚惠　　指导教师：姚惠

　　在设计赋能乡村振兴的背景下，与山东临沂木古柿生产企业合作，为其进行了包装升级的设计。通过临沂本土文化调研，提取了沂蒙泥塑与香荷包相关视觉元素，对包装整体视觉层次进行了重构，在突出品牌的同时，将文化内涵与国潮结合，不仅提升了消费体验，同时也扩大了临沂区域文化传播的渠道，真正从民俗文化根源上融合了设计，传承了农耕文化。

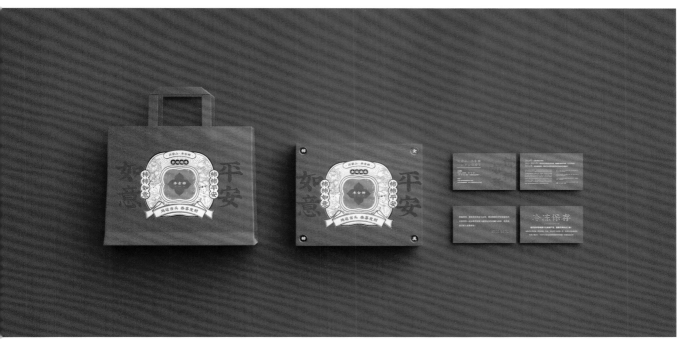

Sigmob2020中秋文创礼盒设计

作者：顾嘉骏、刘陶波、姚惠　指导教师：姚惠

　　受北京创智汇聚科技有限公司委托，设计并制作了2020年中秋礼盒。视觉部分以北京、上海、广州、深圳四地的标志性建筑为核心元素，融合中秋传统文化，塑造了"暮云收尽溢清寒，银汉无声转玉盘"的中秋氛围。文创礼盒在设计之初，就将可持续理念贯穿其中，木质礼盒内包含收纳功能，冰箱贴采用了系列组合模块设计，使消费者在体验过程中，不仅感受公司文化与中国传统文化元素的融合，更对设计赋能品牌有了全新认知。

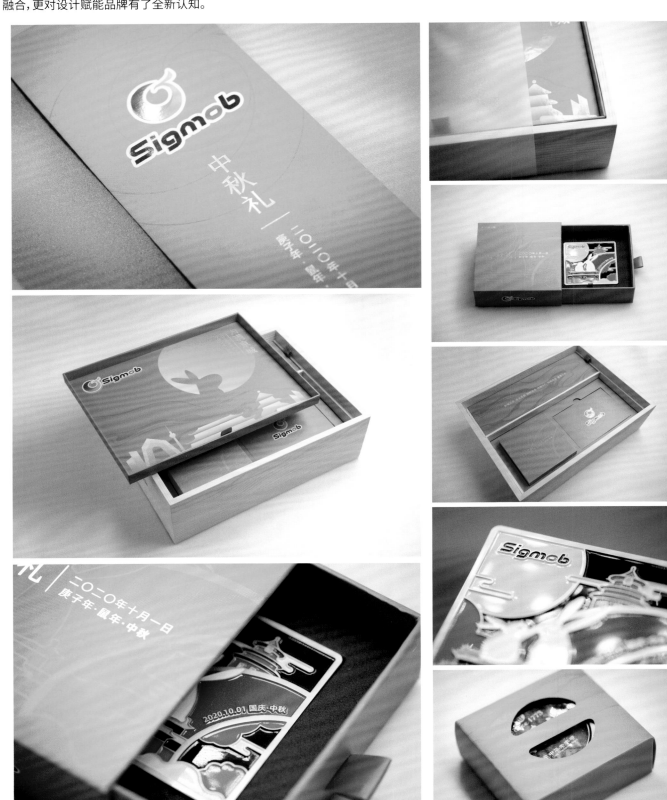

Sigmob2021新年文创礼盒设计

作者：顾嘉骏、刘陶波、姚惠　　指导教师：姚惠

　　受北京创智汇聚科技有限公司委托，设计并制作了2021年新年礼盒，本次以"茶香书香"为主题，礼盒内部加入了便携式茶叶罐与牛年便签本，冰箱贴则是本系列中第二款，以上海标志性建筑东方明珠电视塔为主体，融合了新年传统文化元素烟花、灯笼、祥云等，以文化赋能品牌，全新诠释了"年年初度浮觞，醉余新沦茶香"的意境。

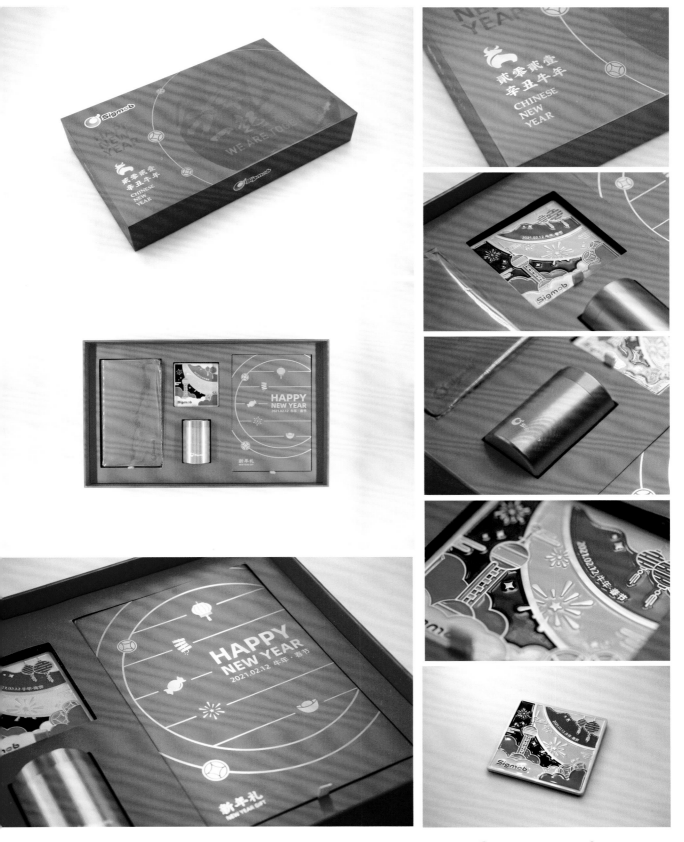

"蟹八件"包装设计

作者：姚雪凡　指导教师：李芃

　　在造型设计上，提取了蟹八件的视觉符号，细化草稿、文字字体的选择和排版后，进行了整体的设计。在产品材质及颜色选择上以SUS304不锈钢为主材，主体颜色选用金色，手柄包裹黑色细纹皮革，低调奢华而不失优雅。在包装设计上，整体结构为抽屉式，平面采用灰蓝色衬底，大量留白。在左下角绘制山水画风格的蟹菊图，两只爬出蟹篓的螃蟹，花瓶中三两朵菊花，相映成趣。

"土酷"玩世现实主义穿搭海报设计

作者：陆涵之　指导教师：钱永宁

　　随着时代的发展，人们对服装配饰的要求已经不再局限于实用。追求美观，体现自我和与众不同正成为越来越多人的追求。纵观千禧年代开始的青年亚文化的总体特征和趋势，可以用"强调个性，特立独行，标新立异，自我中心"这些语言来总结。这些都与网络全球化有很大的关系。我们所看见的恶搞、调侃、反讽、废柴以及佛系青年等网络表情包以及语言环境，都可以被定义为这些基本特点的直接反映。以下作品意图从这个文化角度出发，去阐释玩世现实主义在网络文化中的发展演变，并用潮流媒介生产制作。揭示其背后的文化内涵，为不同年龄段的人理解当代中国网络亚文化提供视觉上的借鉴。作品以插画为媒介去传播这个文化现象，为生活提供趣味，为当代青年用穿搭去表达自我和审美提供一个有趣的渠道。同时，多媒介的角度可以打开艺术与时尚的屏障，推动艺术去思考潮流时尚的发展。

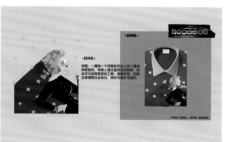
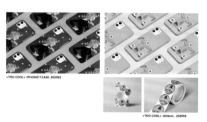

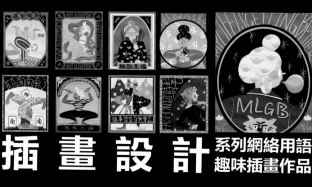

"西元"月饼包装设计

作者：张佳成　指导教师：王心旭

　　本作品选择敦煌壁画元素,结合中国传统的审美观,设计"西元"月饼的包装及衍生品,推广和发扬中秋传统文化。之所以选择敦煌壁画作为包装设计元素之一,是因为敦煌作为古代文明聚集地之一,能充分表现中国古代文明艺术审美观。

　　然而,近来随着社会的快速发展,传统文化逐步开始现代化,而公众对包装的审美也逐渐发生了变化,从绚丽华美到简约直接。因此,本作品设计了月饼包装与衍生产品来强调中国传统文化的现代观点,特别是它的多样性。

　　以现代化包装为根本,"西元"月饼旨在满足90后人群对于传统文化的追求和现代潮流风尚的热爱。结合敦煌壁画中的飞天艺术,及其他传统元素和波普艺术的现代观点,让大众接受并被吸引。

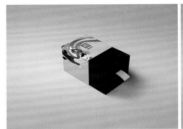

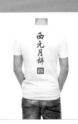

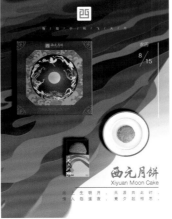

"老香斋"品牌及礼品包装设计

作者：朱怡霏　指导教师：李光安

　　"老香斋"品牌及礼品包装设计，首先对老字号品牌"老香斋"的视觉形象进行研究，然后参考大量品牌年轻化的成功案例，得出吸引年轻人目光的视觉元素将之与老字号品牌的文化内涵相结合，以期达到重塑原有传统元素的目的，扩大品牌影响力。

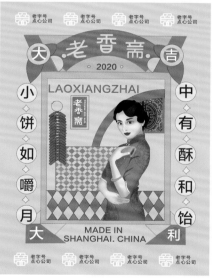
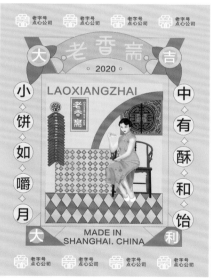

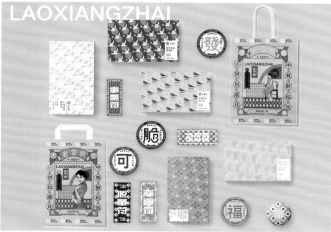
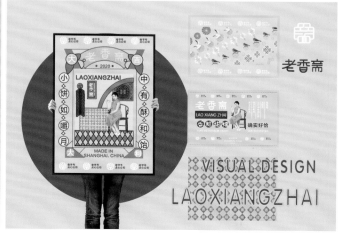

"万寿斋"海派童年系列糕点设计

作者：钱剑锋　指导教师：仲宇

　　以上海老字号糕点品牌"万寿斋"为载体，设计城世韵、弄里戏、小天地三个糕点系列。设计的核心受众为"两代儿童"，即儿童和曾经是儿童的父母群体。城世韵系列以上海城市设施和交通工具作为题材，以绘画记录上海著名景点建筑与交通工具，实现对城市历史的见证；弄里戏系列以儿童游戏作为题材，用图形描绘出一年四季儿童们一起嬉戏的场景；小天地系列以常见家庭物品作为题材，象征上海轻工业发展和外来文化的融合，表现上海发展与普通家庭相关的一面。所有的设计内容印制在糕点及包装（内包装、礼包包装、礼盒包装）上。

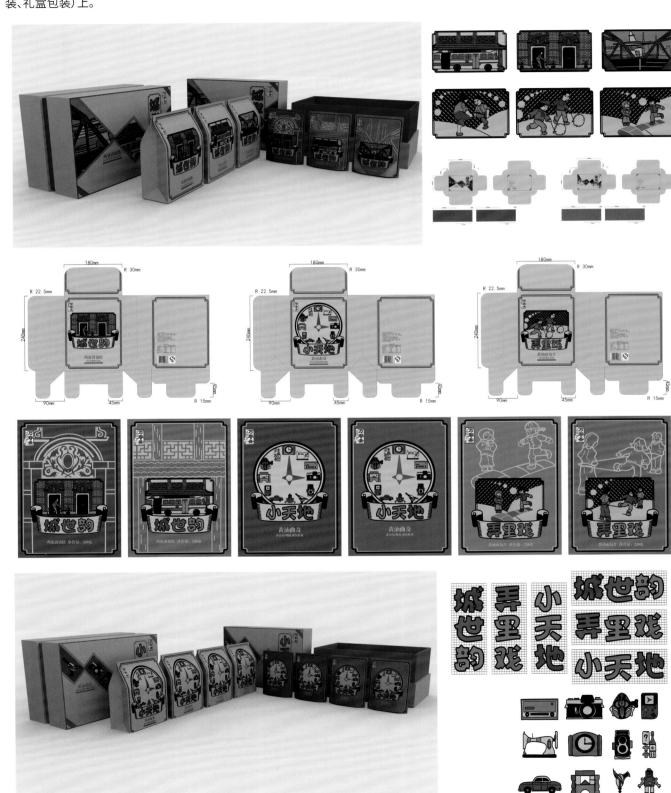

"徽六" 电商品牌系统设计

作者：漆哲　指导教师：仲宇

　　在互联网时代，电商经济迅速发展，老字号品牌想要持续发展，必须与互联网相结合，推陈出新，达到共赢。"徽六"牌六安瓜片作为全国唯一的瓜片老字号品牌，具有很大的品牌优势，以下作品对"徽六"、海派文化及互联网作了结合，设计了一套完整的电商品牌系统，包括"海派徽六"视觉识别系统设计，线上销售端设计，两套包装设计（上海色彩，徽派茶韵系列），以此探索老字号茶叶品牌的电商发展。

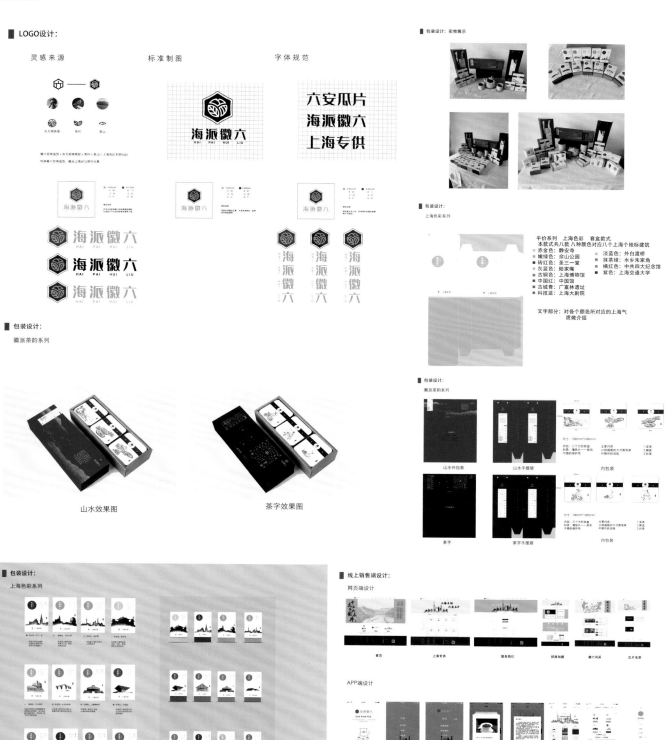

新年红包交通卡设计

作者：章馨钰　　指导教师：钱保纲

　　近年来，越来越多的优秀设计丰富了人们的生活，设计中加入传统文化元素，为中华优秀传统文化的传播提供了一个新思路和新方向。生肖文化源远流长，深受广大人民的喜爱，它是中国传统文化中悟性和智慧的体现，也是中国历史长河中知识累积的体现。本设计以传统交通卡为对象，将生肖文化和新年文化在交通卡上合理融合，让普通交通卡在原本实用性的基础上增加一定的美观性，使其富有美学价值和文化价值。

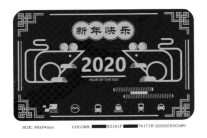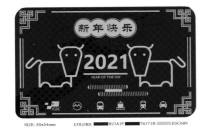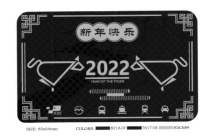

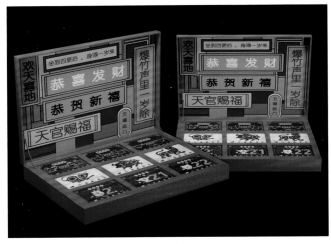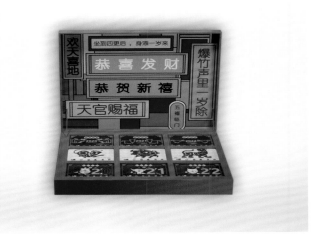

嵌字豆糖徽式包装设计

作者：张冰晴　指导教师：曹汝平

　　本课题重新对徽州图案进行提取，提取了一些著名的景点的轮廓图案，如徽州文化博物馆、徽州古城仁和楼以及著名的徽州牌坊。在嵌字豆糖包装图形的选择上，云雾是首选，整个图案的设计也是围绕它来展开的。而徽州青瓦的纹理所呈现的底纹样式，能使画面的整体更丰富。云雾图形和徽州的古建筑廓形相互辅助，在视觉中达到以用图案传递神韵的目的。嵌字豆糖的色彩包装运用，采用徽剧的深蓝色底纹搭配丰富的建筑色彩，既显出厚重感，又有颜色的丰富性。

"扁嘴王"文创农产品设计

作者：蔡琳　指导教师：姚惠

　　本次设计围绕着鹅蛋展开，鹅蛋是一种优质农产品，富含人体所需要的微量元素，其磷脂类含量超过其他蛋类，位居第一。怎么把该农产品推广到更加广阔的市场，是本次设计考虑的重要方面。过程包含前期调研，cis设计，以及后期的适用于现在手机端的屏幕动态图像设计。

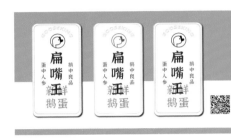
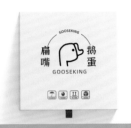
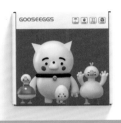

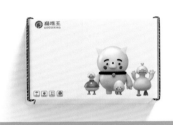

"青岛啤酒" 锦鲤系列包装设计

作者：王茜　指导教师：王燕斐

　　本设计亮点在于将锦鲤文化元素运用在"青岛啤酒"黑啤包装上。系统运用锦鲤文化元素平面包装设计专业知识，解决"青岛啤酒"黑啤包装单设计问题。运用 Photoshop、illustrator 等设计软件，将锦鲤元素图案进行再设计。"青岛啤酒"锦鲤系列包装设计内容为六罐　330ml 的罐装黑啤（铝制）、四瓶 330ml 的玻璃瓶黑啤（玻璃）、一个四联组玻璃瓶外包装（卡纸）、一个黑啤纸袋包装（卡纸）、两个直径为 9.5cm 的杯垫（软木）、一个 300ml 的啤酒杯（玻璃）、三个开瓶器（铁制）。

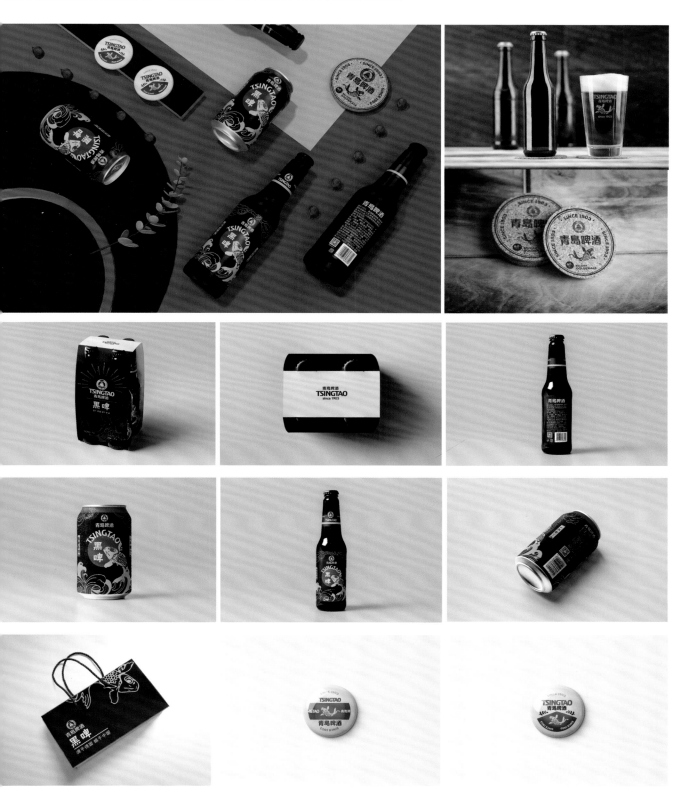

上海哈尔滨食品厂品牌形象再设计

作者：董颖萱　指导教师：方芳

　　合适的设计元素和产品包装不仅可以树立良好的品牌形象，还能够保护和促进品牌的发展。上海哈尔滨食品厂作为上海的中华老字号品牌，其设计能够更好地代表和传播上海海派文化。本次是改良型设计，主要是对原有的上海哈尔滨食品厂的品牌形象进行优化，充实和改进。本次设计先考察、分析了现有上海哈尔滨食品厂的品牌形象，对品牌的核心视觉元素进行提炼，对需微调整的视觉元素，需彻底整改的设计元素进行了划分。在此基础上，做了再设计。

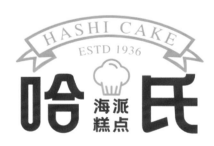

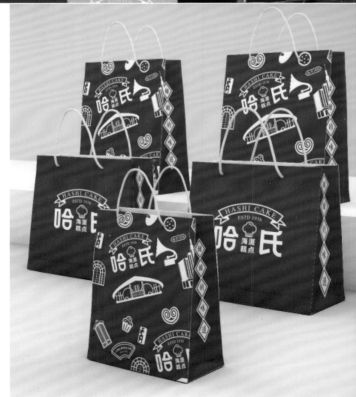

南湾村果酒包装设计

作者:徐小芹　指导教师:李光安

　　本次设计将南湾村的果酒作为对象,先对同类品牌进行调研,参考成功案例,与该产品的文化内涵、特色相结合,对农产品进行视觉形象的包装,打破大众对农产品的固有印象,然后进行元素提取,得到一个适合南湾村果酒并能够被年轻人所喜爱的品牌形象,进而进行一系列的品牌形象设计、海报设计和包装设计。其中,包装设计主要分为两类,个体类和礼盒类。根据不同的产品定位进行包装设计,可以在一定程度上扩大消费群体。本次设计的目的在于提高消费者对地方特色农产品的接受程度,扩大农产品的销量。

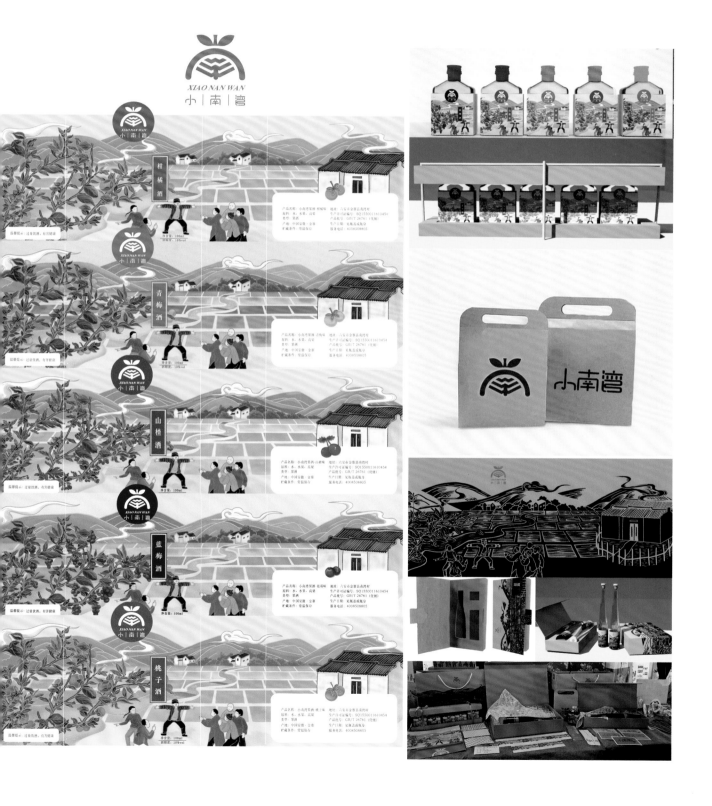

"强能"鱼产品系列包装设计

作者：朱笑好　指导教师：王心旭

　　本设计将"强能"这一老字号品牌与温州"蓝夹缬"古朴图案、温州细纹刻纸艺术风格相结合，运用自然古朴的风格对品牌产品"鱼圆""鱼饼"等进行包装设计及衍生品设计。在包装上采用了光栅摩尔纹技术，达到在保存温州特色的同时又具有新的创意。

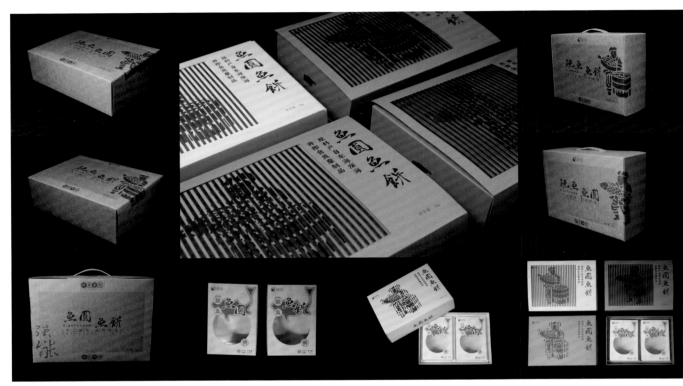

04

数媒与影像

"90"后与"90后"的聊天记录

作者：周麒　　指导教师：潘晓亮

老式的时钟与累累功勋并不违和，怀抱入睡的玩偶并不影响奖章的荣光。愿年轻人更好，愿老人们长寿健康。

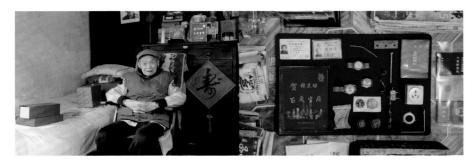

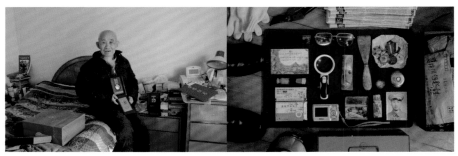

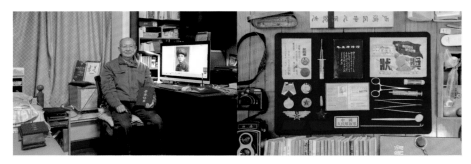

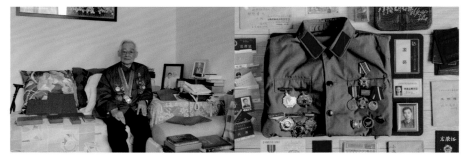

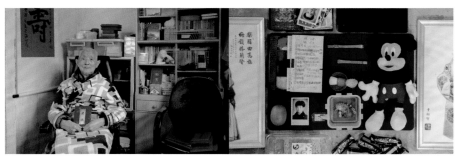

沪郊行旅图

作者：卞董逸　　指导教师：谢天

　　法国画家马蒂斯将他的绘画比成"安乐椅"，说明艺术最迷人的特质便是它的自由性。然而在摄影方面，由于器材的限制，自由地表现一个更广阔的空间十分困难。尽管在拍摄时，角度，距离，位置可稍作改变，但受限于单点透视，表现的自由被极大地限制。而中国山水画理论"三远法"便是解放这种限制的良方，画面中能够同时存在物体的俯视，仰视，平视三种视角。受"三远法""移步换景"等概念启发，以下作品将这种构图及观察自然的方法与摄影结合，探索这一理论在摄影艺术上的表现可能。

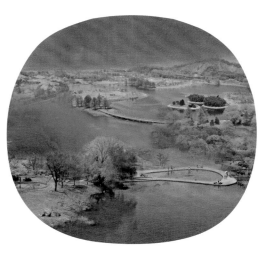 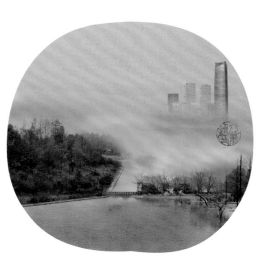

书

作者：曹荣　　指导教师：杜红玲

　　本作品运用观念摄影的方式，先拍摄各式各样书籍的造型，再通过后期制作，重点表现了书籍的与众不同的美感，展现了书籍所具有的造型能力。拍摄前，反复折叠、上色，表现出书本自身的质感与纸张的线条美。通过对书本造型的深入了解，让人们感受到书本自身纸张的魅力。希望通过以下摄影作品让大家感受到纸张的魅力，在减少纸张的浪费的同时，又能感受到旧纸张与旧书籍所具备的美感。

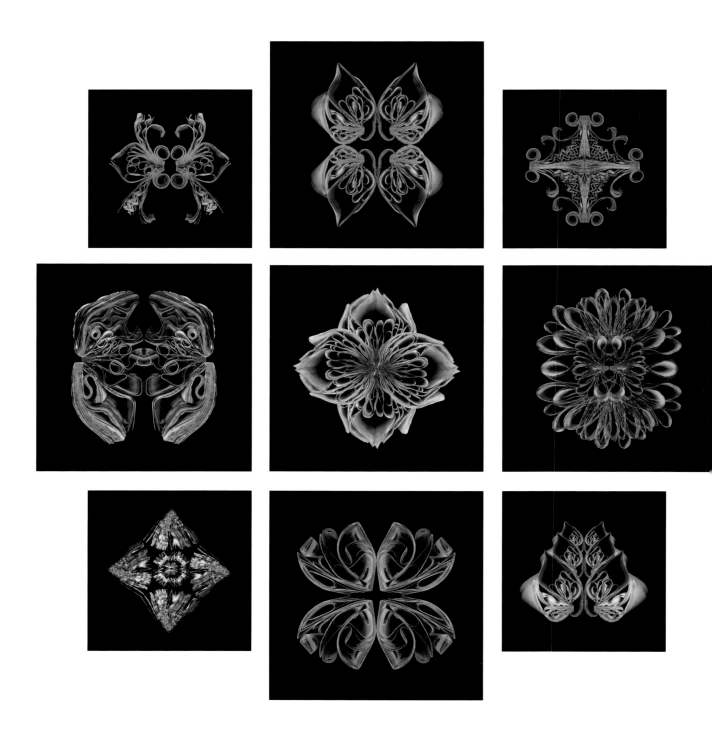

背影

作者：程洁　指导教师：杜红玲

　　《背影》取材于现实生活，通过观念摄影的形式，来拍摄女性的背影及周边景色，调动观者的好奇心，使之从模特的视角，感受她所感受的世界；让观者与画面融为一体，更加深入地去了解、体验新的社会背景下女性与社会、女性与传统的关系。

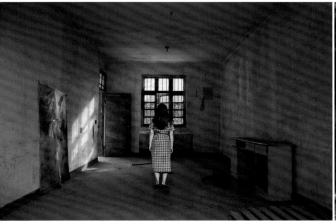
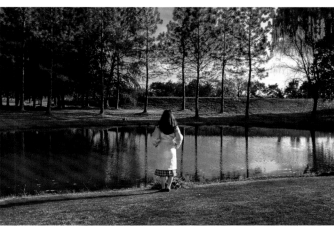

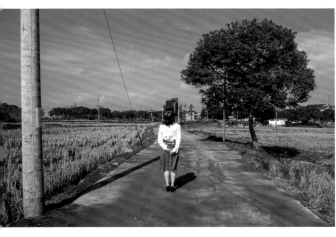
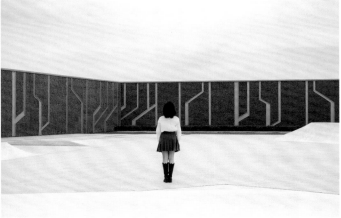

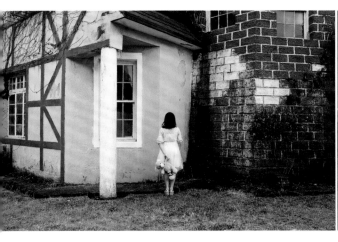
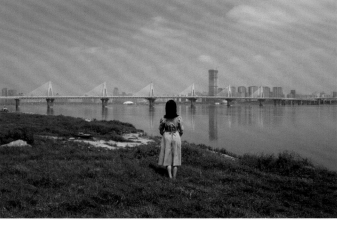

谜

作者:贺淑一　　指导教师:张笑秋

　　本作品以微距摄影方式记录气泡特有的结构和表面特征,以美学方式展现气泡的艺术性。运用抽象的表现方法与手段,把具象的气泡展现成抽象的形态,注重作品的形式美感,从而产生新的视觉感受,激起观者情绪冲击,达到审美满足的目的。作品运用抽象表现形式打破生活中气泡的常见形象,利用镜头语言表现其抽象艺术之美,使人看到画面后产生一系列思考,在每组不同形态的画面中,感受到气泡普遍印象外抽象美的意境,通过融合不同元素带给大家一场奇妙的视觉盛宴。

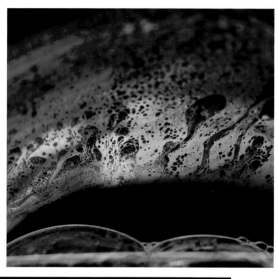

穿越

作者：胡佳怡　指导教师：杜红玲

　　本作品利用拼贴技术来表达"过去"，希望将摄影中的"过去"与"当下"进行统一，将两者置身于同一空间，表达当"过去"被放置在"当下"会是怎样的一种神奇现象。

中国婚宴

作者：金晓男　　指导教师：刘从蓉

通过对当下不同风格的婚宴现场的拍摄，展示中国当代婚宴布置中的艺术美。

聚集

作者：康晨蕾　指导教师：施小军

在新冠肺炎疫情的影响下，当前市民不约而同地减少了出门次数、出门时间，而商店等公共场所也会限制进入的人数。本作品运用静态延时摄影的技术重现疫情之前的人群聚集场景，表达希望疫情早点结束，人们恢复往日生活的愿望。

鱼缸

作者:李芷媛　　指导教师:张笑秋

　　金鱼并不是一个独立的自然鱼种,而是鲫鱼的特化变体。原本这种变体在鱼群中任其生活繁育就会消失,却因人类上千年的培育,形成了今天若干的金鱼品种。金鱼只能在人为的特殊条件下才能生存,如果放归自然,通常会死去。作品通过对金鱼状态的展示暗喻一种与自然隔离,非正常却不自知的生活状态。

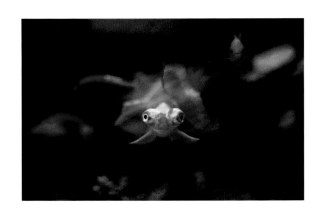

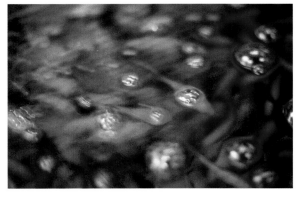

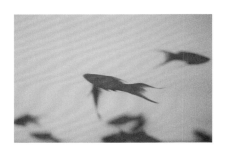

出租屋

作者：王意潇　指导教师：沈洁

作品用全景照片的方式讲述外来务工人员在上海的生活，记录务工人员的艰辛历程。

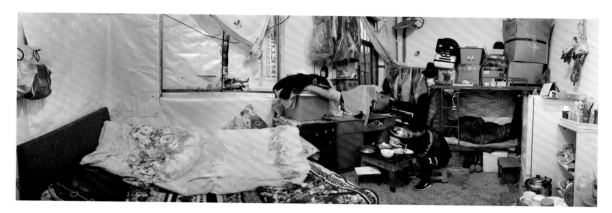

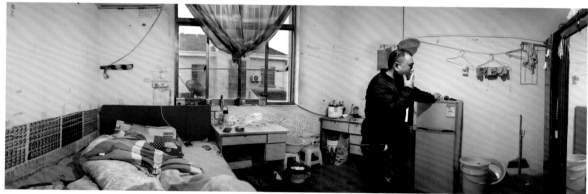

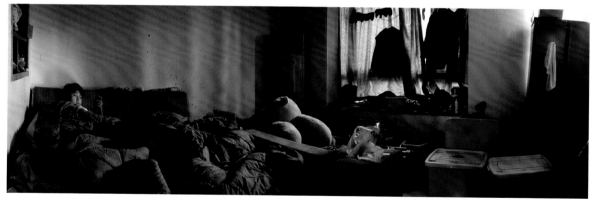

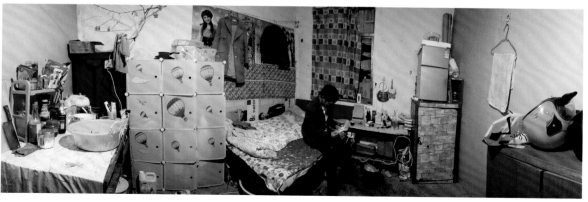

桎梏

作者：吴昊泽　　指导教师：张笑秋

　　在当今社会压力不断加剧的背景下，很多人内心压抑。作品采用观念摄影的方式，结合抽象演绎的方法表现社会压力下人内心受到的束缚。希望借此设计，反向触动人的内心，唤起人们突破自我，勇于表达自我的意识。

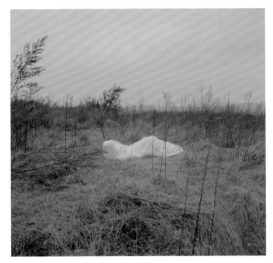

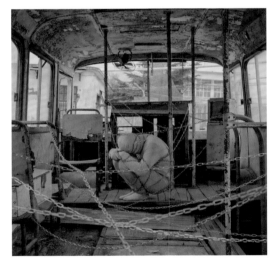

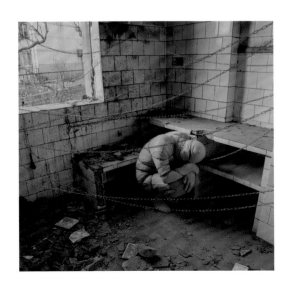

"文物"

作者：徐佳庆　指导教师：高瞩 谢天

　　近期三星堆出土的文物令人震撼，而未来的人们又会挖掘出怎样的"文物"呢？以下作品通过对当代人类社会存在的环境保护问题的思考，对现代生活用品进行艺术破坏处理，通过填埋挖掘来进行拍摄创作，结合后期制作，展现出现代物品与众不同的一面。

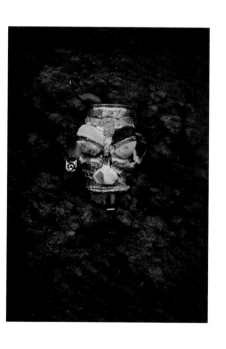
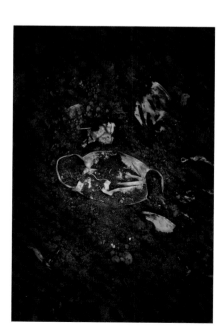
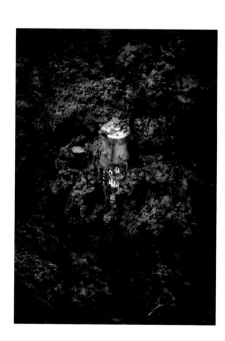

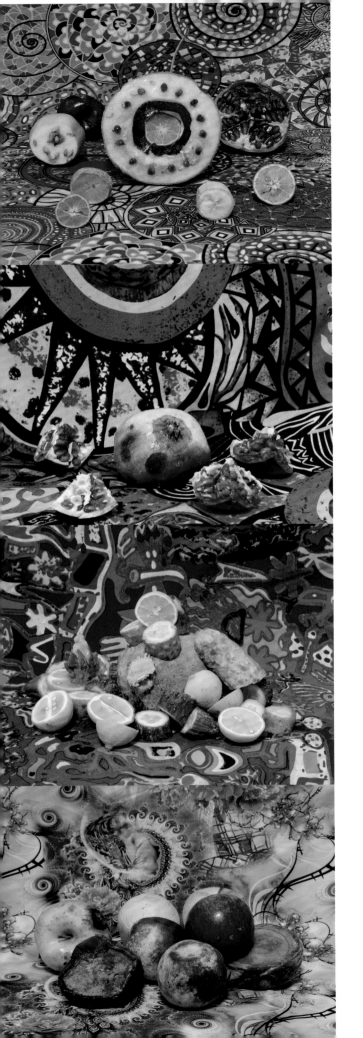

食 色

作者：徐墨迪　　指导教师：张笑秋

　　通过捕捉蔬果溃烂时的样态融合背景沉郁浓艳的色调，传递客观现实的暗调底色和主体的挣扎绚烂的生活常态，从而体现生命的鲜活，存在的泠然。

镜体

作者：张祺倩　指导教师：杜红玲

　　通过对空间的存在与未知进行探索，寻找现实空间与未知空间的联系。通过镜像世界与真实世界的结合，表达空间与空间之间既相互联系，又互不干涉的关系。通过镜子将生活日常所见之景进行折叠、翻转、重塑和拼接。

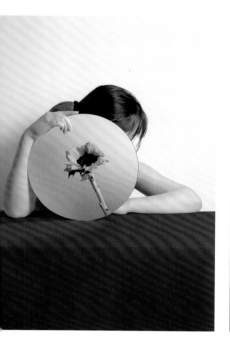
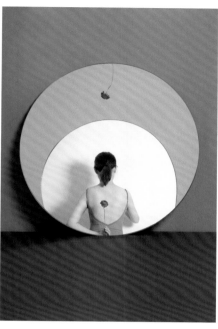
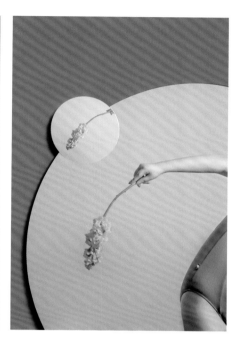

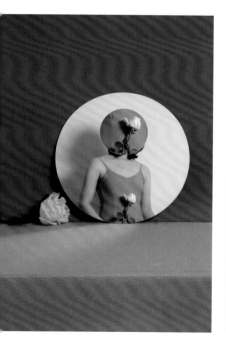

不同的观看方式

作者：叶璐莹　　指导教师：沈洁

　　从摄影的内容表达中探索时间和空间，将不同时间、地点存在的不同事物相互融合，在现实中建筑与动物的结合可以间接产生另一个存在又不合理存在的空间画面。结合建筑摄影、动物摄影的拍摄手法，实际拍摄结合后期制作，探讨摄影不同的表现形式，通过对不同的二维照片进行三维创作，运用图像拼贴技术进行画面重构，提出摄影表现形式的多维度呈现性。

重塑画像

作者：张诗卉　　指导教师：杜红玲

　　本组设计将绘画和摄影两个艺术表现形式结合起来，系统运用肖像摄影专业知识，对传统绘画作品和摄影作品进行分析，发现传统绘画和摄影之间的相互关系以及不同之处，挑选各时期的风格较为突出的绘画作品来进行拍摄，然后通过后期制作调整修饰，用摄影的方式来重塑经典。

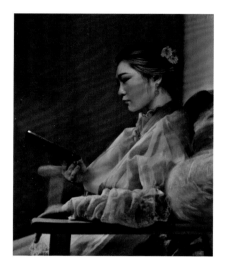
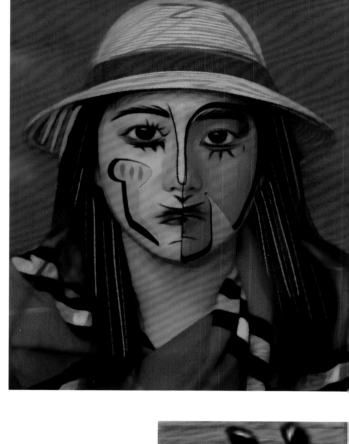
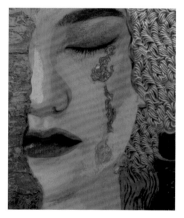
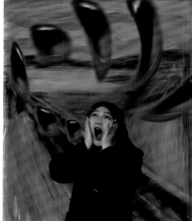
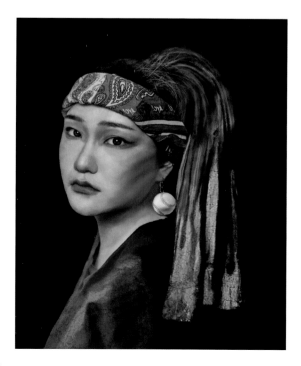
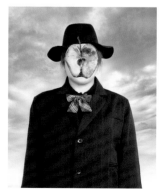

浮想

作者：章怡然　指导教师：董媛媛

　　繁忙而浮躁的社会让许多年轻人产生想要逃离的欲望。但现实又是不可能实现的，只能前行，在这种情况之下，只能压抑自己的幻想，将其安放于内心深处。但是内心深处的情绪会在梦境中体现，在某种意义上，因为梦境中的主角是自己，所以只有在梦境中人们才能够随心所欲地做自己。作品对梦境图像进行艺术创作，借以表达真实的内心世界。

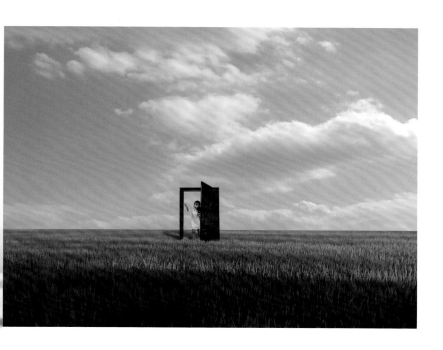

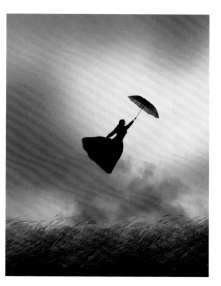

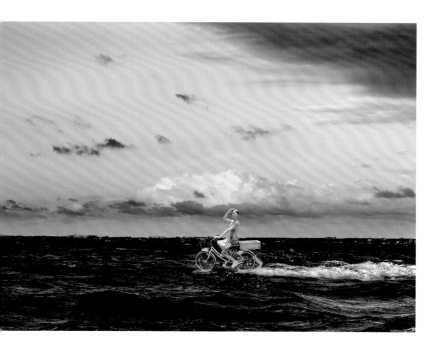

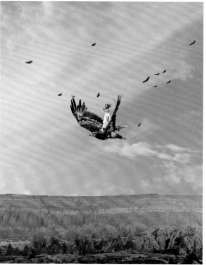

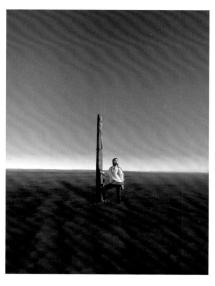

光·花

作者：周晓　　指导教师：刘从蓉

　　作品以光的绘画作为创作手段，探索在摄影过程中创新的表现形式。研究光绘结合创意的摄影手法在日常生活中的运用，利用光线来塑造和表现瓶花，表达在特殊环境下光线和花卉的融合之美。

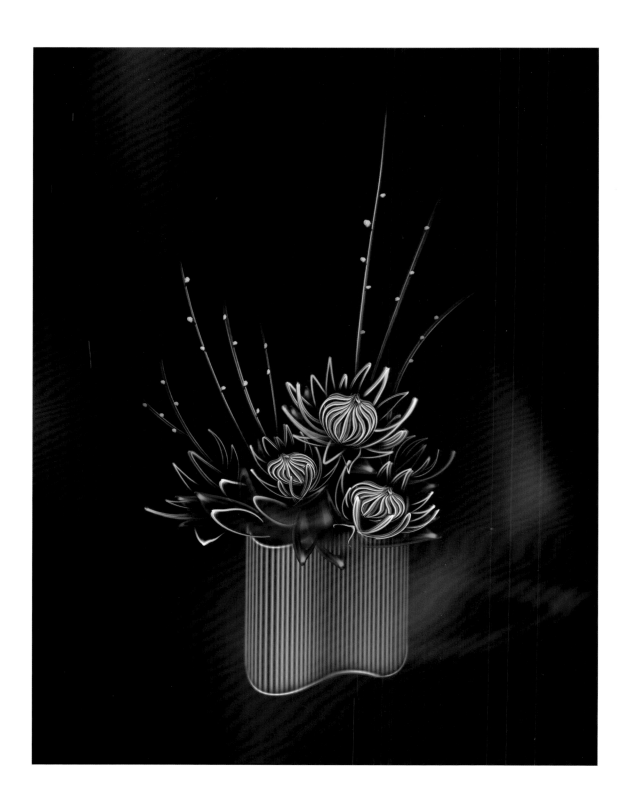

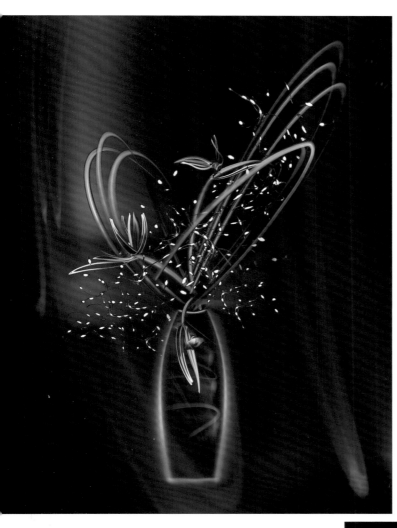

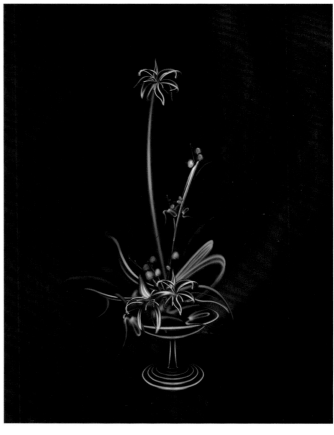

再见公园

作者:严婧炀　指导教师:谢天

　　作品带着怀旧的心情,聚焦早期的公园中的游乐设施。随着城市的飞速发展,迪士尼等游乐园的出现,这些公园陷入窘境,这些看似开心的面庞也变得不再开心,而曾经在公园获得过快乐的我也只能用摄影记录下它们,仿佛在记录着一类即将灭绝的生物。

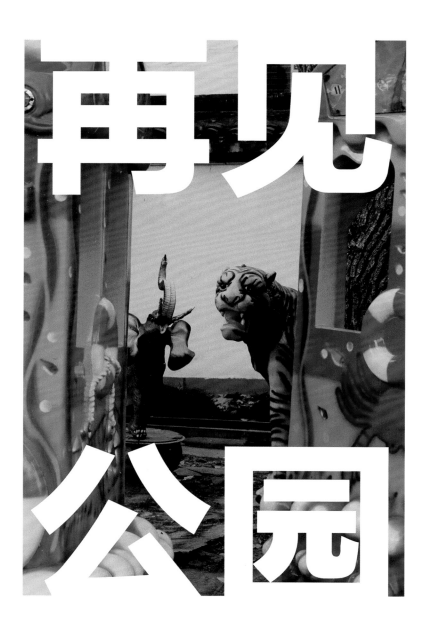

再见公园

祖辈的桌子

作者：周婷　指导教师：沈洁

　　作品关注社会中老一辈人的生活状态和内心需求。抓住他们的桌子及其上的物品引发人们的思考，把传统和创新相结合，向大家传递照片背后的人文情怀。这组作品用俯视的角度来拍摄，以组照的形式展现不同性格和身份的老人的生活状态。

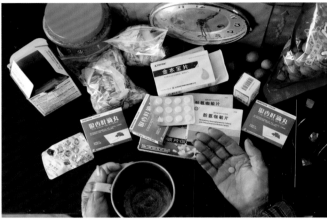